集字
创作

行书

书法集字创作宝典

律诗
绝句
宋词
曲赋短文

湖南美术出版社
·长沙·

胡紫桂 主编

图书在版编目（CIP）数据

书法集字创作宝典. 行书律诗、绝句、宋词、曲赋短文 / 胡紫桂主编. —
长沙：湖南美术出版社,2020.6（2022.3重印）
ISBN 978-7-5356-9028-9

Ⅰ.①书… Ⅱ.①胡… Ⅲ.①汉字—碑帖—中国—古代②行书—碑帖—中
国—古代 Ⅳ.①J292.21

中国版本图书馆CIP数据核字(2019)第294483号

书 法 集 字 创 作 宝 典
SHUFA JIZI CHUANGZUO BAODIAN

行书律诗 绝句 宋词 曲赋短文
XINGSHU LÜSHI JUEJU SONGCI QUFU DUANWEN

出 版 人：黄　啸
策　　划：胡紫桂
主　　编：胡紫桂
编　　著：李邵萍　李　莉
责任编辑：彭　英　邹方斌
装帧设计：造书房
出版发行：湖南美术出版社（长沙市东二环一段622号）
经　　销：湖南省新华书店
制版印刷：郑州新海岸电脑彩色制印有限公司
开　　本：787mm×1092mm　　1/40
印　　张：6.3
版　　次：2020年6月第1版
印　　次：2022年3月第2次印刷
书　　号：ISBN 978-7-5356-9028-9
定　　价：39.80元

出版说明

　　我们爱书法，学习书法，研究书法，目的是要能创作、会创作，创作出好作品，得到书界的认可，成名成家。这大概是多数书法学习者的理想。然而，书法创作又极其不易，许多人朝临暮写，废寝忘食，十年八载还不知创作为何物，临摹时可以有模有样，创作时则一筹莫展，甚至不知如何下笔，平时临帖所学怎么也与创作衔接不起来，徒有一身"依葫芦画瓢"的临帖功夫而无处施展。

　　那么，我们究竟该如何从临摹过渡到创作呢？究竟该如何将平日所学化为己用，巧妙地融入创作中去呢？常见的方式当然是将书法经典作品反复临摹，领略其笔墨的韵味，细察其结构的奥妙，做到心领神会，烂熟于心。只等到有一天悟出真谛，懂得将林林总总的碑帖融会贯通，信手拈来，娴熟自如地加以运用，进而推陈出新，抒发个性情怀，铸就精彩风格，或如云如烟，或如铁如银，或如霜叶，或如瀑水，便能赢得自己的一片天空。

　　问题是要达到这种境界，既需要经年累月的耕耘，心无旁骛的投入，也少不了坐看云起的心境，红袖添香的氛围。而今天，鳞次栉比的高楼大厦，川流不息的来往车辆，早将我们的生命历程切割成支离的片段，已将那看云看山看水的心境挤压得喘不过气来，人们行色匆匆，一路风尘，也不见了那墨香浸润的浪漫。有什么方法，有什么途径，能让

我们拾掇起那零碎的光阴，高效、快捷、愉悦地从临摹走向创作呢？

我结合自身的书法专业学习背景与临摹创作经验，根据在中国美院学习期间集字作业实践中临摹过渡到创作的课程，萌生了编辑一套图书，帮助书法学习者在较短时间内捅破书法临摹与创作这层窗户纸，通往自由创作阳关大道的念头，以便于渴望迅速进入创作状态的书法学习者早日摆脱临摹的束缚，通过集字创作的方式到达创作的彼岸。

十年前，我在湖南美术出版社工作期间实现了这个愿望。我主编的"经典碑帖集字创作蓝本"系列丛书至今已出版四辑三十二本，深得读者厚爱。但由于当时水平所限，书中难免有一些错讹之处，比如原文的错、漏字，书法风格的不统一等。

本丛书在"经典碑帖集字创作蓝本"系列的基础之上进行了全面修订，改正了错讹，统一了风格，充实了内容，变换了形式，降低了总价。现汇集出版，借此以飨读者并祈指正。

胡紫桂于长沙两溪草堂

己亥初夏

目录

行书

律诗

共有樽中好，言寻谷口来。薛萝山径入，荷芰水亭开。日气含残雨，云阴送晚雷。洛阳钟鼓至，车马系迟回。

杜审言 夏日过郑七山斋

【杜审言·夏日过郑七山斋】 共有樽中好，言寻谷口来。薛萝山径入，荷芰水亭开。日气含残雨，云阴送晚雷。洛阳钟鼓至，车马系迟回。

城阙辅三秦风烟望五津与君离别意同是宦游人海内存知己天涯若比邻无为在歧路儿女共沾巾

王勃 送杜少府之任蜀州

【王勃·送杜少府之任蜀州】 城阙辅三秦，风烟望五津。与君离别意，同是宦游人。海内存知己，天涯若比邻。无为在歧路，儿女共沾巾。

3

滕王高阁临江渚，佩玉鸣鸾罢歌舞。画栋朝飞南浦云，珠帘暮卷西山雨。闲云潭影日悠悠，物换星移几度秋！阁中帝子今何在？槛外长江空自流。

王勃 滕王阁诗

【王勃·滕王阁诗】 滕王高阁临江渚，佩玉鸣鸾罢歌舞。画栋朝飞南浦云，珠帘暮卷西山雨。闲云潭影日悠悠，物换星移几度秋！阁中帝子今何在？槛外长江空自流。

4

夜渚带浮烟，苍茫晦远天。舟轻不觉动，缆急始知牵。听草遥寻岸，闻香暗识莲。唯看孤帆影，常似客心悬。

姚崇 夜渡江

【姚崇·夜渡江】　夜渚带浮烟，苍茫晦远天。舟轻不觉动，缆急始知牵。听草遥寻岸，闻香暗识莲。唯看孤帆影，常似客心悬。

5

日暮風亭上悠悠旅思
多故鄉臨桂水今夜渺星
河暗草霜華發空亭雁
影過興來誰與語勞者
自為歌

宋之問 旅宿淮陽亭口號

【宋之问·旅宿淮阳亭口号】 日暮风亭上，悠悠旅思多。故乡临桂水，今夜
渺星河。暗草霜华发，空亭雁影过。兴来谁与语，劳者自为歌。

6

归来物外情，负杖阅岩耕。源水看花入，幽林采药行。野人相问姓，山鸟自呼名。去去独吾乐，无然愧此生。

宋之问　陆浑山庄

【宋之问·陆浑山庄】　归来物外情，负杖阅岩耕。源水看花入，幽林采药行。野人相问姓，山鸟自呼名。去去独吾乐，无然愧此生。

羌笛寫龍聲長吟入夜
清關山孤月下來向隴
頭鳴逐吹梅花落含春
柳色驚行觀向子賦坐
憶舊鄰情

宋之問 詠笛

【宋之问·咏笛】 羌笛写龙声,长吟入夜清。关山孤月下,来向陇头鸣。逐吹梅花落,含春柳色惊。行观向子赋,坐忆旧邻情。

洛陽城裏花如雪，陸渾山
中今始發。旦別河橋楊柳
風，夕臥伊川桃李月。伊川
桃李正芳新，寒食山中酒復
春。野老不知堯舜力，酣歌
一曲太平人。

宋之問 寒食還陸渾別業

【宋之问·寒食还陆浑别业】　洛阳城里花如雪，陆浑山中今始发。旦别河桥杨柳风，夕卧伊川桃李月。伊川桃李正芳新，寒食山中酒复春。野老不知尧舜力，酣歌一曲太平人。

9

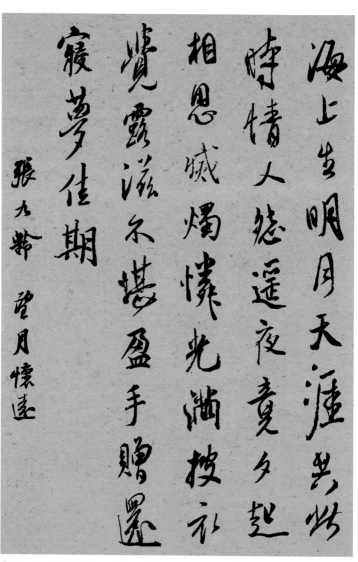

【张九龄·望月怀远】　海上生明月，天涯共此时。情人怨遥夜，竟夕起相思。灭烛怜光满，披衣觉露滋。不堪盈手赠，还寝梦佳期。

朝闻游子唱骊歌，昨夜微霜初度河。鸿雁不堪愁里听，云山况是客中过。关城曙色催寒近，御苑砧声向晚多。莫是长安行乐处，空令岁月易蹉跎。

李颀 送魏万之京

【李颀·送魏万之京】 朝闻游子唱骊歌，昨夜微霜初度河。鸿雁不堪愁里听，云山况是客中过。关城曙色催寒近，御苑砧声向晚多。莫是长安行乐处，空令岁月易蹉跎。

燕臺一去客心驚，笳鼓喧喧漢將營。雪三邊曙色動危旌。烽火侵胡月，海畔雲擁薊城少小雖非投筆吏，還欲請長纓

祖詠 望薊門

【祖咏·望蓟门】 燕台一去客心惊，笳鼓喧喧汉将营。万里寒光生积雪，三边曙色动危旌。沙场烽火侵胡月，海畔云山拥蓟城。少小虽非投笔吏，论功还欲请长缨。

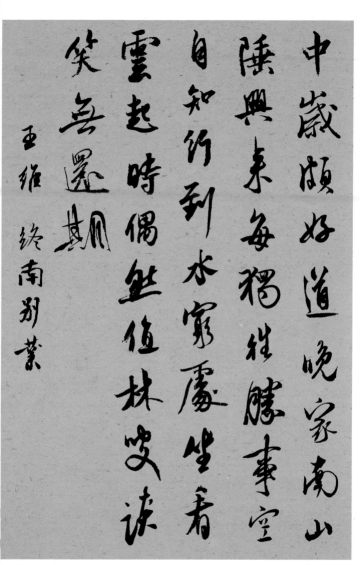

中岁颇好道，晚家南山陲。兴来每独往，胜事空自知。行到水穷处，坐看云起时。偶然值林叟，谈笑无还期。

王维　终南别业

【王维·终南别业】　中岁颇好道，晚家南山陲。兴来每独往，胜事空自知。行到水穷处，坐看云起时。偶然值林叟，谈笑无还期。

13

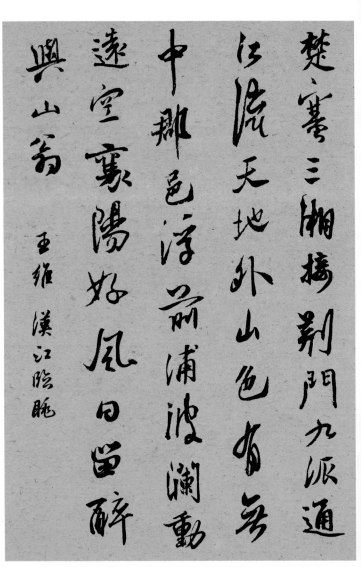

【王维·汉江临眺】　楚塞三湘接，荆门九派通。江流天地外，山色有无中。郡邑浮前浦，波澜动远空。襄阳好风日，留醉与山翁。

14

洞门高阁霭馀辉，桃李阴
阴柳絮飞。禁里疏钟官舍
晚，省中啼鸟吏人稀。晨摇
玉佩趋金殿，夕奉天书拜
琐闱。强欲从君无那老，将
因卧病解朝衣。

王维 酬郭给事

【王维·酬郭给事】　洞门高阁霭馀辉，桃李阴阴柳絮飞。禁里疏钟官舍晚，省中啼鸟吏人稀。晨摇玉佩趋金殿，夕奉天书拜琐闱。强欲从君无那老，将因卧病解朝衣。

15

渡远荆门外，来从楚国游。山随平野尽，江入大荒流。月下飞天镜，云生结海楼。仍怜故乡水，万里送行舟。

【李白·渡荆门送别】 渡远荆门外，来从楚国游。山随平野尽，江入大荒流。月下飞天镜，云生结海楼。仍怜故乡水，万里送行舟。

吾愛孟夫子風流天下聞

紅顏棄軒冕白首臥松

雲醉月頻中聖迷花不

事君高山安可仰徒此

揖清芬

李白 贈孟浩然

【李白·赠孟浩然】　吾爱孟夫子，风流天下闻。红颜弃轩冕，白首卧松云。醉月频中圣，迷花不事君。高山安可仰？徒此揖清芬。

江城如画里，山晓望晴空。
宣两水夹明镜，双
乳虹人烟寒橘柚秋色
老梧桐谁念北楼上晓
风怀谢公

李白 秋登宣城谢朓北楼

【李白·秋登宣城谢朓北楼】 江城如画里，山晓望晴空。两水夹明镜，双桥落彩虹。人烟寒橘柚，秋色老梧桐。谁念北楼上，临风怀谢公。

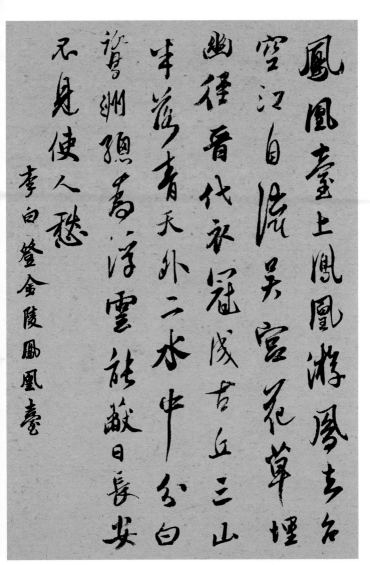

【李白·登金陵凤凰台】 凤凰台上凤凰游，凤去台空江自流。吴宫花草埋幽径，晋代衣冠成古丘。三山半落青天外，二水中分白鹭洲。总为浮云能蔽日，长安不见使人愁。

仙臺初見五城樓風物淒
淒宿雨收山色遙連秦樹
晚砧聲近報漢宮秋疏松影
落空壇靜細草香閑小洞
幽何用別尋方外去人間亦
自有丹丘

韓翃 同題僊遊觀

【韩翃·同题仙游观】 仙台初见五城楼，风物凄凄宿雨收。山色遥连秦树晚，砧声近报汉宫秋。疏松影落空坛静，细草香闲小洞幽。何用别寻方外去，人间亦自有丹丘。

20

二月黄鹂飞上林　春城紫禁
晓阴阴　长乐钟声花外
尽　龙池柳色雨中深　阳和不
散穷途恨　霄汉长怀捧日
心　献赋十年犹未遇　羞将
白发对华簪

钱起　赠阙下裴舍人

【钱起·赠阙下裴舍人】　二月黄鹂飞上林，春城紫禁晓阴阴。长乐钟声花外尽，龙池柳色雨中深。阳和不散穷途恨，霄汉长怀捧日心。献赋十年犹未遇，羞将白发对华簪。

汉文皇帝有高台此日登临
曙色开三晋云山皆北向二
陵风雨自东来关门令尹
谁能识河上仙翁去不回且
欲近寻彭泽宰陶然共醉
菊花杯

崔曙 九日登望仙台呈刘明府

【崔曙·九日登望仙台呈刘明府】 汉文皇帝有高台，此日登临曙色开。三晋
云山皆北向，二陵风雨自东来。关门令尹谁能识？河上仙翁去不回。且欲近
寻彭泽宰，陶然共醉菊花杯。

22

昔人已乘黄鹤去，此地空余黄鹤楼。黄鹤一去不复返，白云千载空悠悠。晴川历历汉阳树，芳草萋萋鹦鹉洲。日暮乡关何处是，烟波江上使人愁。

崔颢　黄鹤楼

【崔颢·黄鹤楼】　昔人已乘黄鹤去，此地空馀黄鹤楼。黄鹤一去不复返，白云千载空悠悠。晴川历历汉阳树，芳草萋萋鹦鹉洲。日暮乡关何处是，烟波江上使人愁。

清晨入古寺初日照高林
曲径通幽处禅房花木
深山光悦鸟性潭影空
人心万籁此俱寂惟闻
钟磬音

常建 破山寺后禅院

【常建·破山寺后禅院】　清晨入古寺，初日照高林。曲径通幽处，禅房花木深。山光悦鸟性，潭影空人心。万籁此俱寂，惟闻钟磬音。

三年谪宦此栖迟，万古惟留
楚客悲。秋草独寻人去后，
寒林空见日斜时。汉文有
道恩犹薄，湘水无情吊岂知？
知寂寞江山摇落处，怜君
何事到天涯

况长卿 长沙过贾谊宅

【刘长卿·长沙过贾谊宅】 三年谪宦此栖迟，万古惟留楚客悲。秋草独寻人去后，寒林空见日斜时。汉文有道恩犹薄，湘水无情吊岂知？寂寂江山摇落处，怜君何事到天涯。

生涯岂料承优诏，世事空知学醉歌。
江上月明胡雁过，淮南木落楚山多。
寄身且喜沧州近，顾影无如白发何。
今日龙钟人共老，愧君犹遣慎风波。

荆长卿 江州重别薛六柳八二员外

【刘长卿·江州重别薛六柳八二员外】　生涯岂料承优诏，世事空知学醉歌。江上月明胡雁过，淮南木落楚山多。寄身且喜沧州近，顾影无如白发何。今日龙钟人共老，愧君犹遣慎风波。

26

昔闻洞庭水，今上岳阳楼

吴楚东南坼，乾坤日夜浮

亲朋无一字，老病有孤舟

戎马关山北，凭轩涕泗流

杜甫　登岳阳楼

【杜甫·登岳阳楼】　昔闻洞庭水，今上岳阳楼。吴楚东南坼，乾坤日夜浮。亲朋无一字，老病有孤舟。戎马关山北，凭轩涕泗流。

支離東北風塵際，漂泊西南天地間。三峽樓臺淹日月，五溪衣服共雲山。羯胡事主終無賴，詞客哀時且未還。庾信平生最蕭瑟，暮年詩賦動江關

杜甫　詠懷古跡

【杜甫·咏怀古迹】　支离东北风尘际，漂泊西南天地间。三峡楼台淹日月，五溪衣服共云山。羯胡事主终无赖，词客哀时且未还。庾信平生最萧瑟，暮年诗赋动江关。

摇落深知宋玉悲，风流儒雅亦吾师。怅望千秋一洒泪，萧条异代不同时。宅宫文藻云雨荒台岂梦思。最是楚宫俱泯灭舟人指点到今疑

杜甫 题怀古迹

【杜甫·咏怀古迹】 摇落深知宋玉悲，风流儒雅亦吾师。怅望千秋一洒泪，萧条异代不同时。江山故宅空文藻，云雨荒台岂梦思。最是楚宫俱泯灭，舟人指点到今疑。

諸葛大名垂宇宙宗臣遺像
蕭清高三分割據紆籌策
萬古雲霄一羽毛伯仲之間
見伊呂指揮若定失蕭曹
運移漢祚終難復志決身殲
職軍務勞

杜甫　詠懷古跡

【杜甫·咏怀古迹】　诸葛大名垂宇宙，宗臣遗像萧清高。三分割据纡筹策，万古云霄一羽毛。伯仲之间见伊吕，指挥若定失萧曹。运移汉祚终难复，志决身歼军务劳。

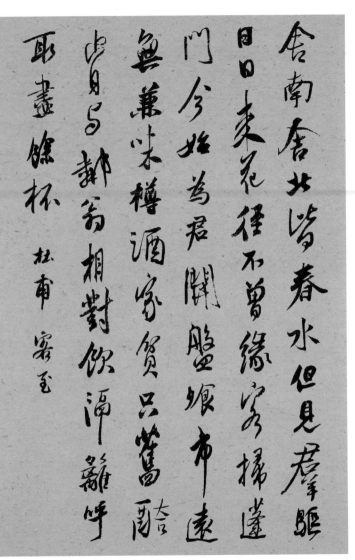

【杜甫·客至】 舍南舍北皆春水，但见群鸥日日来。花径不曾缘客扫，蓬门今始为君开。盘飧市远无兼味，樽酒家贫只旧醅。肯与邻翁相对饮，隔篱呼取尽馀杯。

丞相祠堂何處尋錦官城外柏森森映階碧草自春色隔葉黃鸝空好音三顧頻煩天下計兩朝開濟老臣心出師未捷身先死長使英雄淚滿襟

杜甫　蜀相

【杜甫·蜀相】　丞相祠堂何处寻，锦官城外柏森森。映阶碧草自春色，隔叶黄鹂空好音。三顾频烦天下计，两朝开济老臣心。出师未捷身先死，长使英雄泪满襟。

西山白雪三城戍，南浦清江万里桥。海内风尘诸弟隔，天涯涕泪一身遥。惟将迟暮供多病，未有涓埃答圣朝。跨马出郊时极目，不堪人事日萧条。

【杜甫·野望】 西山白雪三城戍，南浦清江万里桥。海内风尘诸弟隔，天涯涕泪一身遥。惟将迟暮供多病，未有涓埃答圣朝。跨马出郊时极目，不堪人事日萧条。

鸡鸣紫陌曙光寒　寒莺啭皇
州春色阑　金阙晓钟开万户
玉阶仙仗拥千官　花迎剑
佩星初落　柳拂旌旗露未
干　独有凤凰池上客　阳春
一曲和皆难

岑参　奉和中书舍人贾至早朝大明宫

【岑参·奉和中书舍人贾至早朝大明宫】　鸡鸣紫陌曙光寒，莺啭皇州春色阑。
金阙晓钟开万户，玉阶仙仗拥千官。花迎剑佩星初落，柳拂旌旗露未干。独有
凤凰池上客，阳春一曲和皆难。

34

鶯啼燕語報新年，馬邑龍
堆路幾千家住層城隣漢
苑心隨明月到胡天機中
錦字論長恨樓上花枝笑獨
眠為問元戎竇車騎何時
返旆勒燕然

皇甫冉　春思

【皇甫冉·春思】　莺啼燕语报新年，马邑龙堆路几千。家住层城邻汉苑，心随明月到胡天。机中锦字论长恨，楼上花枝笑独眠。为问元戎窦车骑，何时返旆勒燕然？

重泉滂女輕花本巴人讼芋田文翁翻教授不敢倚先贤人事有代谢往来成古今江山留胜迹我辈复登临水落鱼梁浅天寒

【孟浩然、王维诗五首】 木落雁南渡，北风江上寒。我家襄水曲，遥隔楚云端。乡泪客中尽，孤帆天际看。迷津欲有问，平海夕漫漫。 万壑树参天，千山响杜鹃。山中一夜雨，树杪百重泉。汉女输橦布，巴人讼芋田。文翁翻教授，不敢倚先贤。 人事有代谢，往来成古今。江山留胜迹，我辈复登临。水落鱼梁浅，天寒

木落雁南渡北风江
上寒我家襄水曲遥
隔楚云端乡泪客
尽孤帆天际看迷津
欲有问平海夕漫漫
万壑树参天千山响杜
鹃山中一夜雨树杪百重泉

潭也。安禅制毒龙。

八月湖水平，涵虚混太

清气蒸云梦泽波

撼岳阳城欲济无舟楫

端居耻圣明坐观垂钓

者徒有羡鱼情

孟浩然 王维诗五首

梦泽深。羊公碑尚在，读罢泪沾巾。　不知香积寺，数里入云峰。古木无人径，深山何处钟。泉声咽危石，日色冷青松。薄暮空潭曲，安禅制毒龙。　八月湖水平，涵虚混太清。气蒸云梦泽，波撼岳阳城。欲济无舟楫，端居耻圣明。坐观垂钓者，徒有羡鱼情。

夢澤深年公碑尚在

讀羅溪沿中

不知香積書數里尸雲

峯古木無人徑深山阿

虞鐘泉聲噪危石

日色冷青松薄暮空

雲開遠見漢陽城猶是孤帆
一日程估客晝眠知浪靜舟人
夜語覺潮生三湘愁鬢逢秋
色萬里歸心對月明舊業
已隨征戰盡更堪江上鼓鼙
聲聲

靈綸　晚次鄂州

【卢纶·晚次鄂州】　云开远见汉阳城，犹是孤帆一日程。估客昼眠知浪静，舟人夜语觉潮生。三湘愁鬓逢秋色，万里归心对月明。旧业已随征战尽，更堪江上鼓鼙声。

40

王濬楼船下益州，益州金陵王气
黯然收千寻铁锁沉江底，
一片降幡出石头人世几回
伤往事山形依旧枕寒流
今逢四海为家日故垒萧
萧芦荻秋

刘禹锡 西塞山怀古

【刘禹锡·西塞山怀古】　王濬楼船下益州，金陵王气黯然收。千寻铁锁沉江底，一片降幡出石头。人世几回伤往事，山形依旧枕寒流。今逢四海为家日，故垒萧萧芦荻秋。

41

十二楼中尽晓妆，望仙楼上望君王。锁衔金兽连环冷，水滴铜龙昼漏长。云髻罢梳还对镜，罗衣欲换更添香。遥窥正殿帘开处，袍裤宫人扫御床

薛逢　宫词

【薛逢·宫词】　十二楼中尽晓妆，望仙楼上望君王。锁衔金兽连环冷，水滴铜龙昼漏长。云髻罢梳还对镜，罗衣欲换更添香。遥窥正殿帘开处，袍裤宫人扫御床。

蘇武魂銷漢使前，古祠高樹兩茫然。隴上羊歸塞草煙。回日樓臺非甲帳，去時冠劍是丁年。茂陵不見封侯印，空向秋波哭逝川

溫庭筠　蘇武廟

【温庭筠·苏武庙】 苏武魂销汉使前，古祠高树两茫然。云边雁断胡天月，陇上羊归塞草烟。回日楼台非甲帐，去时冠剑是丁年。茂陵不见封侯印，空向秋波哭逝川。

43

澹然空水對斜暉，曲島蒼
茫接翠微。波上馬嘶看棹去，
柳邊人歇待船歸。數叢沙
草群鷗散，萬頃江田一鷺飛。
誰解乘舟尋范蠡，五湖煙
水獨忘機

温庭筠　利洲南渡

【温庭筠·利洲南渡】　澹然空水对斜晖，曲岛苍茫接翠微。波上马嘶看棹去，柳边人歇待船归。数丛沙草群鸥散，万顷江田一鹭飞。谁解乘舟寻范蠡，五湖烟水独忘机。

44

昨夜星辰昨夜风 画楼西畔
桂堂东 身无彩凤双飞
翼 心有灵犀一点通 隔座送钩
春酒暖 分曹射覆蜡灯红
嗟余听鼓应官去 走马兰
台类转蓬

李商隐 无题

【李商隐·无题】 昨夜星辰昨夜风，画楼西畔桂堂东。身无彩凤双飞翼，心
有灵犀一点通。隔座送钩春酒暖，分曹射覆蜡灯红。嗟余听鼓应官去，走马
兰台类转蓬。

相见时难别亦难，东风无力百花残。春蚕到死丝方尽，蜡炬成灰泪始干。晓镜但愁云鬓改，夜吟应觉月光寒。蓬山此去无多路，青鸟殷勤为探看！

李商隐 无题

【李商隐·无题】 相见时难别亦难，东风无力百花残。春蚕到死丝方尽，蜡炬成灰泪始干。晓镜但愁云鬓改，夜吟应觉月光寒。蓬山此去无多路，青鸟殷勤为探看！

重帷深下莫愁堂，卧后清宵细细长。神女生涯原是梦，小姑居处本无郎。风波不信菱枝弱，月露谁教桂叶香。直道相思了无益，未妨惆怅是清狂。

李商隐 无题

【李商隐·无题】 重帷深下莫愁堂，卧后清宵细细长。神女生涯原是梦，小姑居处本无郎。风波不信菱枝弱，月露谁教桂叶香。直道相思了无益，未妨惆怅是清狂。

錦瑟無端五十絃　一絃一柱
思華年　莊生曉夢迷蝴蝶
望帝春心託杜鵑　滄海月
明珠有淚　藍田日暖玉生煙
此情可待成追憶　只是當
時已惘然

李商隱　錦瑟

【李商隐·锦瑟】　锦瑟无端五十弦，一弦一柱思华年。庄生晓梦迷蝴蝶，望帝春心托杜鹃。沧海月明珠有泪，蓝田日暖玉生烟。此情可待成追忆，只是当时已惘然。

猿鸟犹疑畏简书　风云常为护储胥　徒令上将挥神笔　终见降王走传车　管乐有才原不忝　关张无命欲何如　他年锦里经祠庙　梁父吟成恨有馀

李商隐　筹笔驿

【李商隐·筹笔驿】　猿鸟犹疑畏简书，风云常为护储胥。徒令上将挥神笔，终见降王走传车。管乐有才原不忝，关张无命欲何如？他年锦里经祠庙，梁父吟成恨有馀。

禁苑春光丽，花蹊几树装。缀条深浅色，点露参差光。向日分千笑，迎风共一香。

董思恭 咏桃

隐遥芳

【董思恭·咏桃】　禁苑春光丽，花蹊几树装。缀条深浅色，点露参差光。向日分千笑，迎风共一香。如何仙岭侧，独秀隐遥芳。

50

蓬门未识绮罗香，拟托良
媒益自伤。谁爱风流高格
调，共苦时世俭梳妆。敢将十
指夸针巧，不把双眉斗画
长。苦恨年年压金线，为他
人作嫁衣裳。

秦韬玉 贫女

【秦韬玉·贫女】　蓬门未识绮罗香，拟托良媒益自伤。谁爱风流高格调？共令时世俭梳妆。敢将十指夸针巧，不把双眉斗画长。苦恨年年压金线，为他人作嫁衣裳。

早岁那知世事艰，中原北望气如山。楼船夜雪瓜洲渡，铁马秋风大散关。塞上长城空自许，镜中衰鬓已先斑。《出师》一表真名世，千载谁堪伯仲间！

陆游 书愤

【陆游·书愤】 早岁那知世事艰，中原北望气如山。楼船夜雪瓜洲渡，铁马秋风大散关。塞上长城空自许，镜中衰鬓已先斑。《出师》一表真名世，千载谁堪伯仲间！

52

一山飞峙大江边，跃上葱茏四百旋。冷眼向洋看世界，风吹雨洒江天。云横九派浮黄鹤，浪下三吴起白烟。陶令不知何处去，桃花源里可耕田

毛泽东　登庐山

【毛泽东·登庐山】　一山飞峙大江边，跃上葱茏四百旋。冷眼向洋看世界，热风吹雨洒江天。云横九派浮黄鹤，浪下三吴起白烟。陶令不知何处去，桃花源里可耕田？

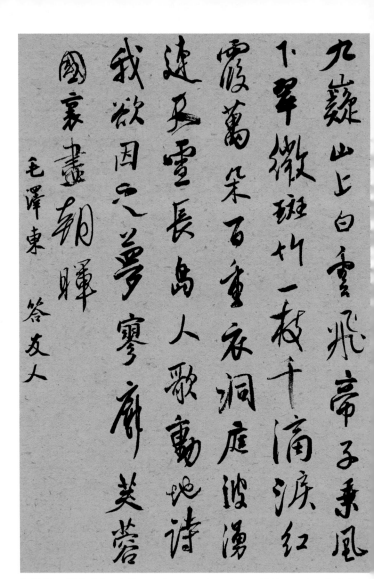

【毛泽东·答友人】　九嶷山上白云飞，帝子乘风下翠微。斑竹一枝千滴泪，红霞万朵百重衣。洞庭波涌连天雪，长岛人歌动地诗。我欲因之梦寥廓，芙蓉国里尽朝晖。

饮茶粤海未能忘，索句渝州叶正黄。三十一年还旧国，落花时节读华章。牢骚太盛防肠断，风物长宜放眼量。莫道昆明池水浅，观鱼胜过富春江。

毛泽东　和柳亚子先生

【毛泽东·和柳亚子先生】　饮茶粤海未能忘，索句渝州叶正黄。三十一年还旧国，落花时节读华章。牢骚太盛防肠断，风物长宜放眼量。莫道昆明池水浅，观鱼胜过富春江。

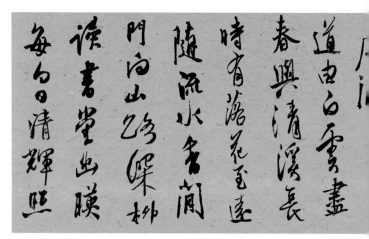

【许浑、刘眘虚、韦应物、刘长卿诗四首】 遥夜泛清瑟，西风生翠萝。残萤栖玉露，早雁拂金河。高树晓还密，远山晴更多。淮南一叶下，自觉洞庭波。道由白云尽，春与清溪长。时有落花至，远随流水香。闲门向山路，深柳读书堂。幽映每白日，清辉照

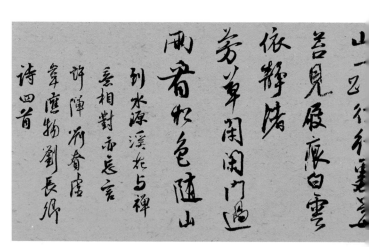

衣裳。 江汉曾为客，相逢每醉还。浮云一别后，流水十年间。欢笑情如旧，萧疏鬓已斑。何因北归去？淮上对秋山。 一路经行处，莓苔见履痕。白云依静渚，芳草闲闲门。过雨看松色，随山到水源。溪花与禅意，相对亦忘言。

遥夜泛清瑟
西風生翠蘿
殘螢棲玉露
早雁拂金河
高樹曉還密
遠山晴更多
淮南一葉下
自覺洞庭波

永懷
江漢曾為客
相逢每醉還
浮雲一別後
流水十年間
歡笑情如舊
蕭疏鬢已斑
何因不歸去
淮上對秋山

本以高难饱，徒劳恨费声。五更疏欲断，一树碧无情。薄宦梗犹泛，故园芜已平。烦君最相警，我亦举家清。

李商隐　蝉

【李商隐·蝉】　本以高难饱，徒劳恨费声。五更疏欲断，一树碧无情。薄宦梗犹泛，故园芜已平。烦君最相警，我亦举家清。

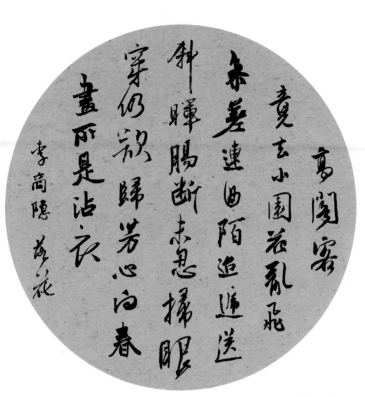

【李商隐·落花】 高阁客竟去，小园花乱飞。参差连曲陌，迢递送斜晖。肠断未忍扫，眼穿仍欲归。芳心向春尽，所得是沾衣。

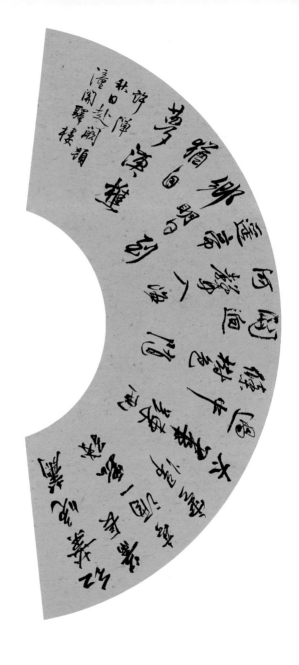

【许浑·秋日赴阙题潼关驿楼】

红叶晚萧萧，长亭酒一瓢。残云归太华，疏雨过中条。树色随关迥，河声入海遥。帝乡明日到，犹自梦渔樵。

60

行书

绝句

集字创作

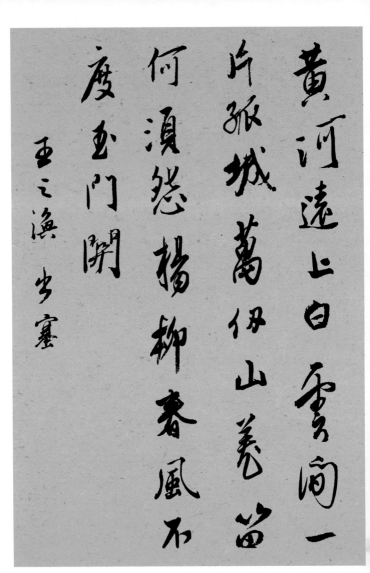

【王之涣·出塞】 黄河远上白云间，一片孤城万仞山。羌笛何须怨杨柳，春风不度玉门关。

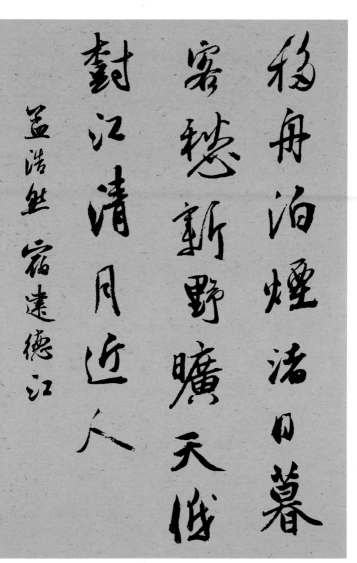

【孟浩然·宿建德江】 移舟泊烟渚，日暮客愁新。野旷天低树，江清月近人。

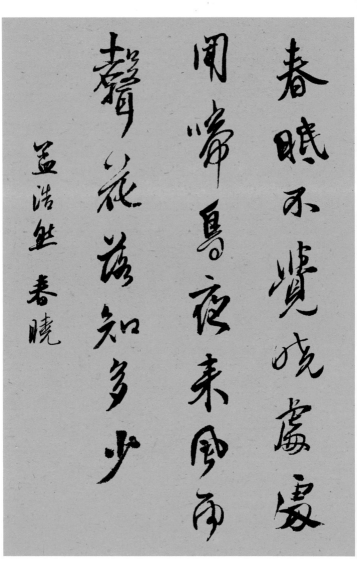

【孟浩然·春晓】　春眠不觉晓，处处闻啼鸟。夜来风雨声，花落知多少。

64

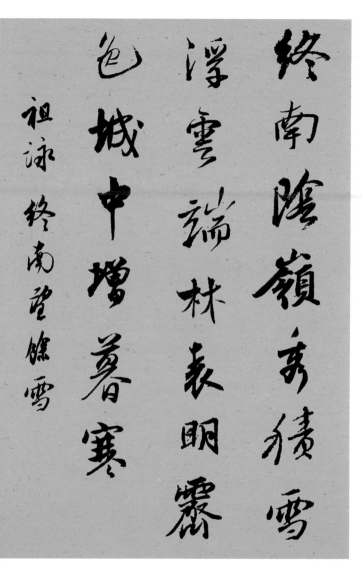

【祖咏·终南望馀雪】　终南阴岭秀，积雪浮云端。林表明霁色，城中增暮寒。

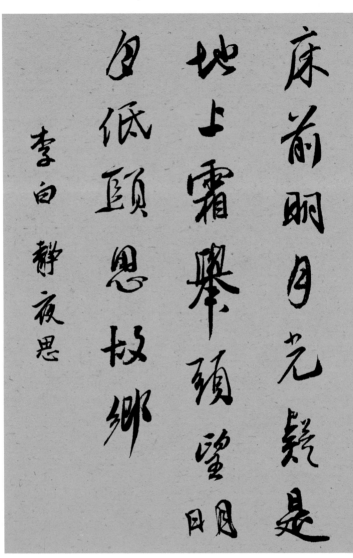

【李白·静夜思】 床前明月光，疑是地上霜。举头望明月，低头思故乡。

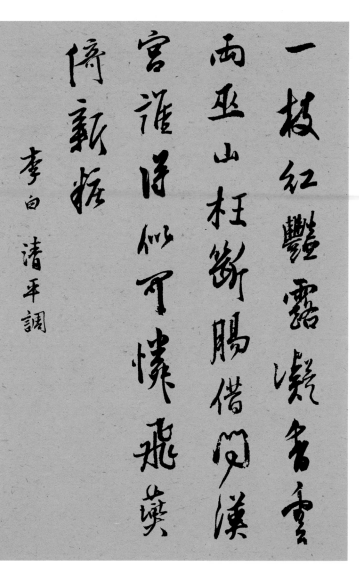

一枝红艳露凝香

两巫山枉断肠借问汉

宫谁得似可怜飞

倚新妆

李白 清平调

【李白·清平调】 一枝红艳露凝香，云雨巫山枉断肠。借问汉宫谁得似？可怜飞燕倚新妆。

名花傾國兩相歡，常得君王帶笑看。解釋春風無限恨，沈香亭北倚闌干

李白　清平調

【李白·清平调】　名花倾国两相欢，常得君王带笑看。解释春风无限恨，沉香亭北倚阑干。

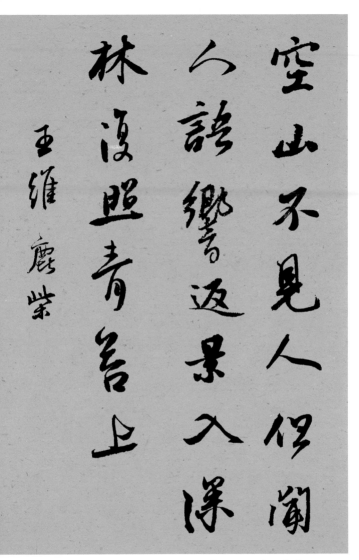

空山不见人，但闻人语响。返景入深林，复照青苔上。

【王维·鹿柴】 空山不见人，但闻人语响。返景入深林，复照青苔上。

独坐幽篁里，弹琴复长啸。深林人不知，明月来相照。

【王维·竹里馆】 独坐幽篁里，弹琴复长啸。深林人不知，明月来相照。

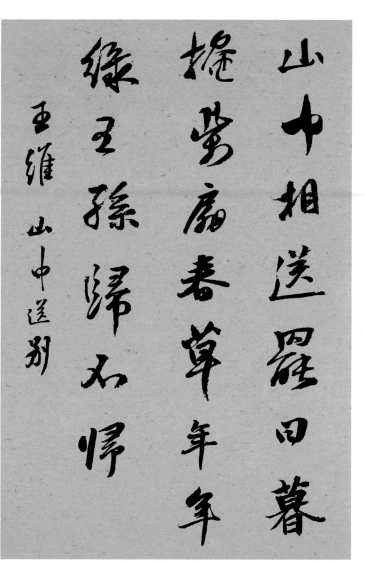

【王维·山中送别】　山中相送罢，日暮掩柴扉。春草年年绿，王孙归不归？

【王维·相思】 红豆生南国，春来发几枝？愿君多采撷，此物最相思。

【王维·杂诗】 君自故乡来，应知故乡事。来日绮窗前，寒梅著花未？

苍苍竹林寺，杳杳钟声晚。荷笠带斜阳，青山独归远。

【刘长卿·送灵澈】 苍苍竹林寺，杳杳钟声晚。荷笠带斜阳，青山独归远。

孤雲將野鶴，豈向人間住。莫買沃洲山，時人已知處。

劉長卿 送上人

【刘长卿·送上人】 孤云将野鹤，岂向人间住。莫买沃洲山，时人已知处。

功盖三分国

八阵图江流石不

转遗恨失吞吴

杜甫 八阵图

【杜甫·八阵图】 功盖三分国，名成八阵图。江流石不转，遗恨失吞吴。

【裴迪·送崔九】 归山深浅去，须尽丘壑美。莫学武陵人，暂游桃源里。

【韦应物·秋夜寄丘员外】 怀君属秋夜，散步咏凉天。空山松子落，幽人应未眠。

【李端·听筝】　鸣筝金粟柱，素手玉房前。欲得周郎顾，时时误拂弦。

少小離家老大回
鄉音無改鬢毛衰
相見不相識笑問
客何處來

賀知章 回鄉偶書

【贺知章·回乡偶书】 少小离家老大回，乡音无改鬓毛衰。儿童相见不相识，笑问客从何处来。

葡萄美酒夜光杯欲
饮琵琶马上催醉卧
沙场君莫笑古来
征战几人回

王翰 凉州词

【王翰·凉州词】 葡萄美酒夜光杯，欲饮琵琶马上催。醉卧沙场君莫笑，古来征战几人回！

寒雨連江夜入吳平

明送客楚山孤洛陽

親友如相問一片冰心

在玉壺

王昌齡 芙蓉樓送辛漸

【王昌齡·芙蓉楼送辛渐】 寒雨连江夜入吴，平明送客楚山孤。洛阳亲友如相问，一片冰心在玉壶。

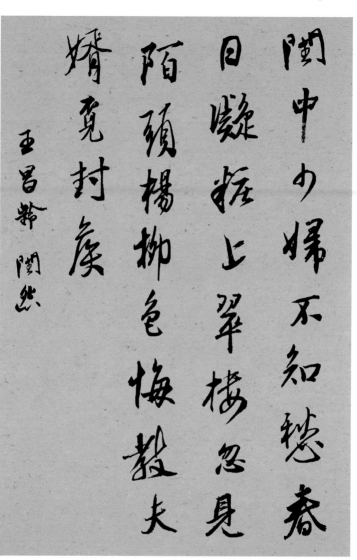

【王昌龄·闺怨】 闺中少妇不知愁，春日凝妆上翠楼。忽见陌头杨柳色，悔教夫婿觅封侯。

昨夜風開露井桃未
央前殿月輪高平
陽歌舞新承寵簾
外春寒賜錦袍

王昌齡　春宮曲

【王昌龄·春宫曲】　昨夜风开露井桃，未央前殿月轮高。平阳歌舞新承宠，
帘外春寒赐锦袍。

84

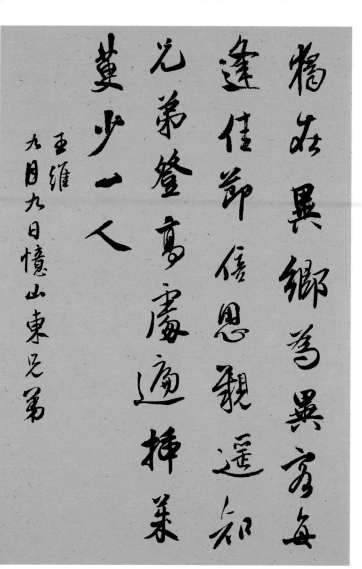

独在异乡为异客

每逢佳节倍思亲

遥知兄弟登高处

遍插茱萸少一人

王维

九月九日忆山东兄弟

【王维·九月九日忆山东兄弟】　独在异乡为异客，每逢佳节倍思亲。遥知兄弟登高处，遍插茱萸少一人。

岐王宅里寻常见崔

九堂前几度闻正是

江南好风景落花

时节又逢君

杜甫 江南逢李龟年

【杜甫·江南逢李龟年】 岐王宅里寻常见，崔九堂前几度闻。正是江南好风景，落花时节又逢君。

故园东望路漫漫

双袖龙钟泪不干

马上相逢无纸笔

凭君传语报平安

岑参 逢入京使

【岑参·逢入京使】 故园东望路漫漫，双袖龙钟泪不干。马上相逢无纸笔，凭君传语报平安。

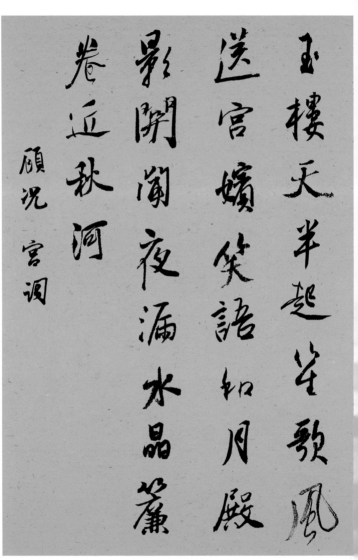

【顾况·宫词】　玉楼天半起笙歌，风送宫嫔笑语和。月殿影开闻夜漏，水晶帘卷近秋河。

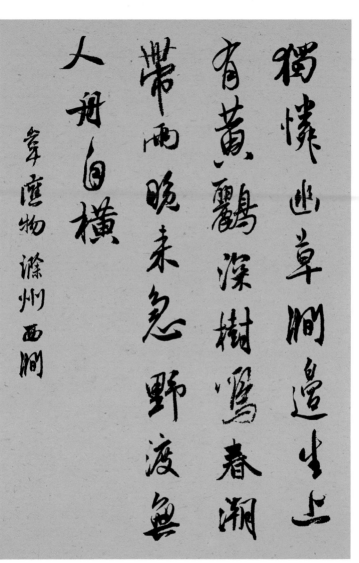

独怜幽草涧边生，上有黄鹂深树鸣。春潮带雨晚来急，野渡无人舟自横。

韦应物 滁州西涧

【韦应物·滁州西涧】　独怜幽草涧边生，上有黄鹂深树鸣。春潮带雨晚来急，野渡无人舟自横。

回乐峰前沙似雪 受
降城外月如霜 不知
何处吹芦管 一夜征
人尽望乡

李益 夜上受降城闻笛

月落烏啼霜滿天　江楓漁火對愁眠　姑蘇城外寒山寺　夜半鐘聲到客船

張繼　楓橋夜泊

【张继·枫桥夜泊】　月落乌啼霜满天，江枫渔火对愁眠。姑苏城外寒山寺，夜半钟声到客船。

朱雀橋邊野草花

烏衣巷口夕陽斜舊

時王謝堂前燕飛

尋常百姓家

刘禹锡 乌衣巷

【刘禹锡·乌衣巷】　朱雀桥边野草花，乌衣巷口夕阳斜。旧时王谢堂前燕，
飞入寻常百姓家。

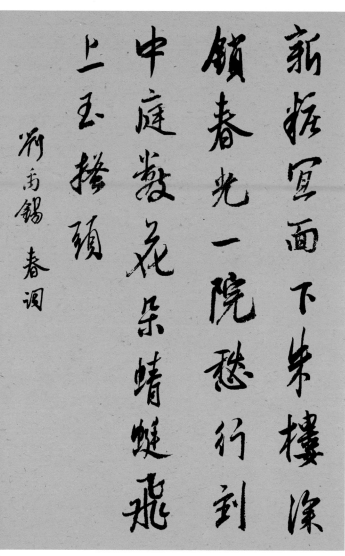

新妆宜面下朱楼深
锁春光一院愁行到
中庭数花朵蜻蜓飞
上玉搔头

刘禹锡　春词

【刘禹锡·春词】　新妆宜面下朱楼，深锁春光一院愁。行到中庭数花朵，蜻蜓飞上玉搔头。

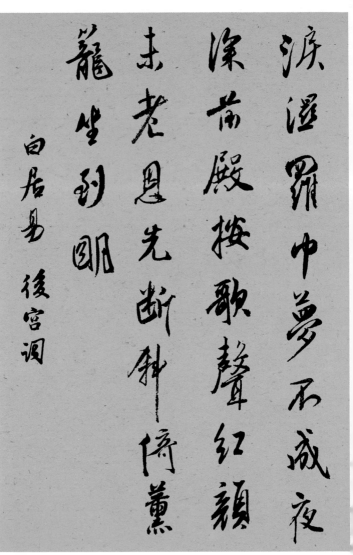

泪湿罗巾梦不成 夜深前殿按歌声 红颜未老恩先断 斜倚薰笼坐到明

白居易 後宫词

【白居易·后宫词】 泪湿罗巾梦不成，夜深前殿按歌声。红颜未老恩先断，斜倚薰笼坐到明。

94

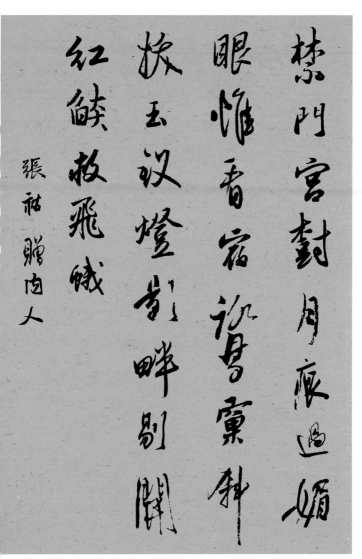

【张祜·赠内人】 禁门宫树月痕过，媚眼惟看宿鹭窠。斜拔玉钗灯影畔，剔开红焰救飞蛾。

95

最是台城柳依舊烟

罷十里堤

別夢依依到謝家小

廊回合曲闌斜多情

只有春庭月猶為離

人照落花

为甚云屏无浪嫁凤

城寒尽恨春宵无端

嫁浮金龟婿辜负香

衾事早朝

江雨霏霏江草齐

朝如梦马空第杜香

朝辭白帝彩雲間千
里江陵一日還兩岸猿
聲啼不住輕舟已過
萬重山
　　李商隱　韋莊　張泌　李白
無名氏詩四首

云想衣裳花想容，春风拂槛露华浓。若非群玉山头见，会向瑶台月下逢。
近寒食雨草萋萋，著麦苗风柳映堤。等是有家归未得，杜鹃休向耳边啼。
朝辞白帝彩云间，千里江陵一日还。两岸猿声啼不住，轻舟已过万重山。

雲想衣裳花想容春
風拂檻露華濃若
非羣玉山頭見會向
瑤臺月下逢
近寒食雨草萋萋
著麥風柳映堤等是

日光斜照集灵台

红封花迎晓露开

昨夜上皇新授箓

太真含笑入簾来

张祜 集灵台

【张祜·集灵台】　日光斜照集灵台，红树花迎晓露开。昨夜上皇新授箓，太真含笑入帘来。

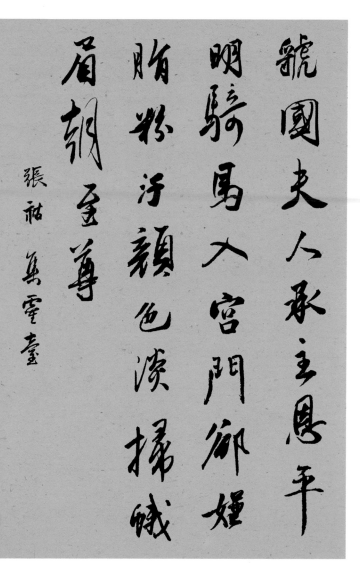

號國夫人承主恩　平明騎馬入宮門　脂粉污顏色淡掃蛾眉朝至尊

張祜　集靈臺

【张祜·集灵台】　虢国夫人承主恩，平明骑马入宫门。却嫌脂粉污颜色，淡扫蛾眉朝至尊。

金陵津渡小山楼一
宿行人自可愁潮落
夜江斜月裏两三星
火是瓜州

张祜 题金陵渡

【张祜·题金陵渡】 金陵津渡小山楼，一宿行人自可愁。潮落夜江斜月里，两三星火是瓜州。

清時有味是無能閒
愛孤雲靜愛僧欲把
一麾江海去樂游原
上望昭陵

杜牧 將赴吳興登樂游原

【杜牧·将赴吴兴登乐游原】　清时有味是无能，闲爱孤云静爱僧。欲把一麾江海去，乐游原上望昭陵。

青山隱隱水迢迢
盡江南草未凋
四橋明月夜玉人何
處教吹簫

杜牧 寄揚州韓綽判官

【杜牧·寄扬州韩绰判官】 青山隐隐水迢迢，秋尽江南草未凋。二十四桥明月夜，玉人何处教吹箫？

104

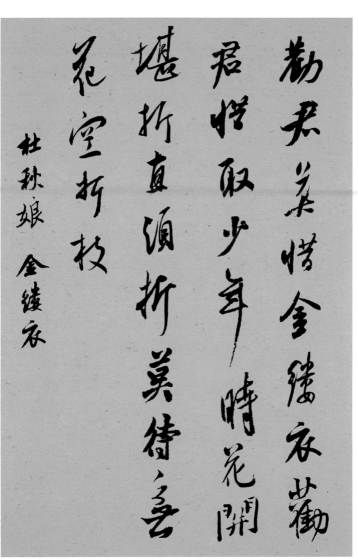

【杜秋娘·金缕衣】　劝君莫惜金缕衣，劝君惜取少年时。花开堪折直须折，莫待无花空折枝！

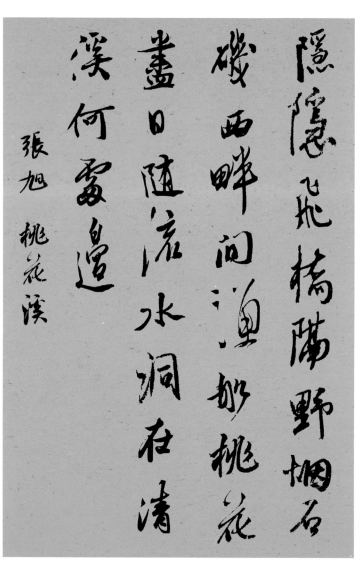

隐隐飞桥隔野烟

磯西畔问渔船

尽日随流水洞在清

溪何处边

张旭　桃花溪

【张旭·桃花溪】　隐隐飞桥隔野烟，石矶西畔问渔船。桃花尽日随流水，洞在清溪何处边？

106

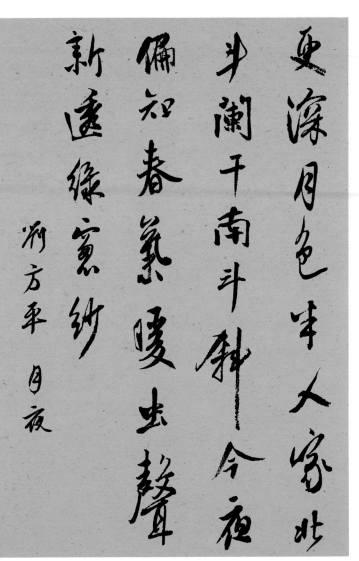

更深月色半人家　北斗阑干南斗斜　今夜偏知春气暖　虫声新透绿窗纱　刘方平　月夜

【刘方平·月夜】　更深月色半人家，北斗阑干南斗斜。今夜偏知春气暖，虫声新透绿窗纱。

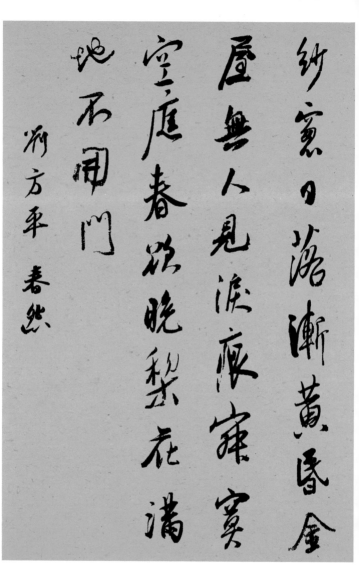

【刘方平·春怨】　纱窗日落渐黄昏，金屋无人见泪痕。寂寞空庭春欲晚，梨花满地不开门。

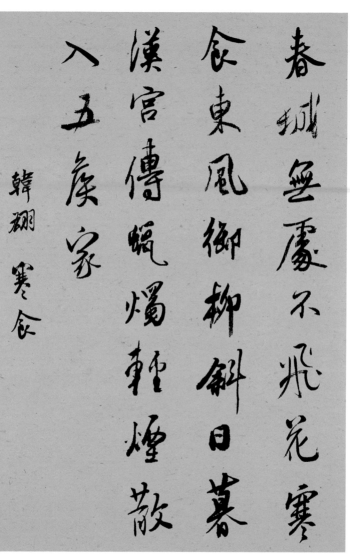

【韩翃·寒食】　春城无处不飞花，寒食东风御柳斜。日暮汉宫传蜡烛，轻烟散入五侯家。

岁岁金河复玉关朝

朝马策与刀环三春

白雪归青冢万里黄

河绕黑山

柳中庸 征人怨

【柳中庸·征人怨】　岁岁金河复玉关，朝朝马策与刀环。三春白雪归青冢，
万里黄河绕黑山。

寂寞花時閉院義
人相并立瓊軒舍墻
嚴說宮中事鸚鵡
頭不敢言

朱慶餘 宮詞

【朱庆馀·宫词】 寂寂花时闭院门，美人相并立琼轩。含情欲说宫中事，鹦鹉前头不敢言。

111

洞房昨夜停红烛待
晓堂前拜舅姑妆罢
低声问夫婿画眉深
浅入时无

朱庆馀　近试上张水部

【朱庆馀·近试上张水部】 洞房昨夜停红烛，待晓堂前拜舅姑。妆罢低声问
夫婿，画眉深浅入时无？

烟笼寒水月笼沙，夜
泊秦淮近酒家。商女不
知亡国恨，隔江犹唱
后庭花。 杜牧 泊秦淮

【杜牧·泊秦淮】 烟笼寒水月笼沙，夜泊秦淮近酒家。商女不知亡国恨，隔江犹唱后庭花。

秦時明月漢時關萬
里長征人未還但使
城飛將在不教胡馬
度陰山

王昌齡 出塞

【王昌龄·出塞】　秦时明月汉时关，万里长征人未还。但使龙城飞将在，不教胡马度阴山！

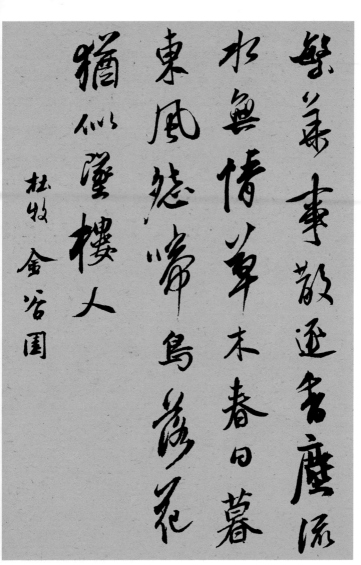

【杜牧·金谷园】 繁华事散逐香尘，流水无情草自春。日暮东风怨啼鸟，落花犹似坠楼人。

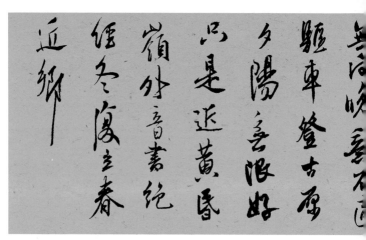

【元稹、白居易、李商隐、李频、金昌绪、崔颢诗七首】 寥落古行宫，宫花寂寞红。白头宫女在，闲坐说玄宗。 绿蚁新醅酒，红泥小火炉。晚来天欲雪，能饮一杯无？ 向晚意不适，驱车登古原。夕阳无限好，只是近黄昏。 岭外音书绝，经冬复立春。近乡

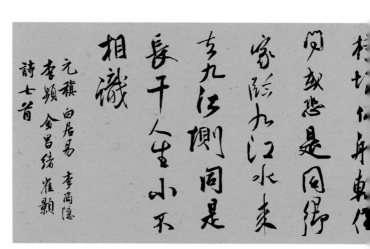

情更怯，不敢问来人。 打起黄莺儿，莫教枝上啼。啼时惊妾梦，不得到辽西。 君家何处住？妾住在横塘。停船暂借问，或恐是同乡。 家临九江水，来去九江侧。同是长干人，生小不相识。

寥落古行宫
宫花寂寞红
白头宫女在闲
坐说玄宗　绿
蚁新醅酒红泥
小火炉晚来天
欲雪能饮一杯无

情更怯不敢
问来人　打起
黄莺儿　莫教
枝上啼　啼
时惊妾梦不
得到辽西　君家
何事

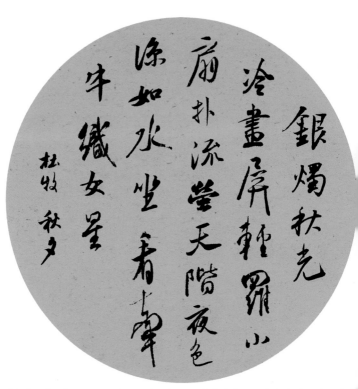

【杜牧·秋夕】 银烛秋光冷画屏，轻罗小扇扑流萤。天阶夜色凉如水，坐看牵牛织女星。

落魄江湖载酒行，楚腰纤细掌中轻。十年一觉扬州梦，赢得青楼薄幸名。

【杜牧·遣怀】 落魄江湖载酒行，楚腰纤细掌中轻。十年一觉扬州梦，赢得青楼薄幸名。

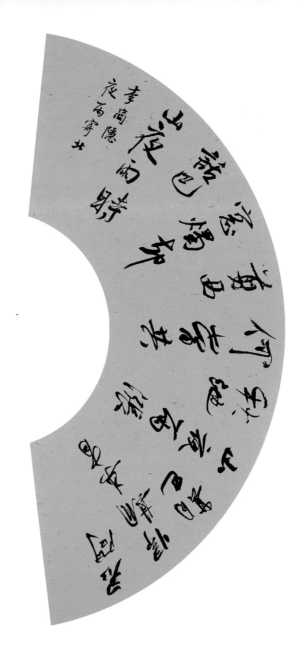

李商隐
夜雨寄北

【李商隐·夜雨寄北】 君问归期未有期，巴山夜雨涨秋池。何当共剪西窗烛，却话巴山夜雨时？

120

行 书

—— 宋 词

集字创作

雨恨雲愁江南依舊稱

佳麗水村漁市一縷

孤烟細天際征鴻遙認行

如綴平生事此時凝睇

誰會憑欄意

王禹偁　點絳脣

122

伫倚危楼风细细，望极春愁黯黯

生天际草色烟光残照里无言

谁会凭阑意拟把疏狂

一醉对酒当歌强乐还无味衣

带渐宽终不悔为伊消得人

憔悴

柳永 蝶恋花

【柳永·蝶恋花】 伫倚危楼风细细，望极春愁，黯黯生天际。草色烟光残照里，无言谁会凭阑意。拟把疏狂图一醉，对酒当歌，强乐还无味。衣带渐宽终不悔，为伊消得人憔悴。

123

東南形勝，三吳都會，錢塘自古繁華。煙柳畫橋，風簾翠幕，參差十萬人家。雲樹繞堤沙，怒濤卷霜雪，天塹無涯。市列珠璣，戶盈羅綺，竞豪奢。

重湖疊巘清嘉。有三秋桂子，十里荷花。羌管弄晴，菱歌泛夜，嬉嬉釣叟蓮娃。千騎擁高牙，乘醉聽簫鼓，吟賞煙霞。異日圖將好景，歸去鳳池夸。

柳永 望海潮

【柳永·望海潮】 东南形胜，三吴都会，钱塘自古繁华。烟柳画桥，风帘翠幕，参差十万人家。云树绕堤沙，怒涛卷霜雪，天堑无涯。市列珠玑，户盈罗绮，竞豪奢。重湖叠巘清嘉。有三秋桂子，十里荷花。羌管弄晴，菱歌泛夜，嬉嬉钓叟莲娃。千骑拥高牙，乘醉听箫鼓，吟赏烟霞。异日图将好景，归去凤池夸。

碧雲天，黃葉地，秋色連波，波上寒煙翠。山映斜陽天接水，芳草無情，更在斜陽外。黯鄉魂，追旅思，夜夜除非，好夢留人睡。明月樓高休獨倚。酒入愁腸，化作相思淚。

范仲淹　蘇幕遮

【范仲淹·苏幕遮】　碧云天，黄叶地，秋色连波，波上寒烟翠。山映斜阳天接水，芳草无情，更在斜阳外。黯乡魂，追旅思，夜夜除非，好梦留人睡。明月楼高休独倚。酒入愁肠，化作相思泪。

125

蘋滿溪柳繞堤相送
行人溪水西回時隴
月低烟霏霏風凄凄重倚
朱門聽馬嘶寒
鷗相對飛　張先相思令

【张先·相思令】 蘋满溪，柳绕堤，相送行人溪水西，回时陇月低。
烟霏霏，风凄凄，重倚朱门听马嘶，寒鸥相对飞。

126

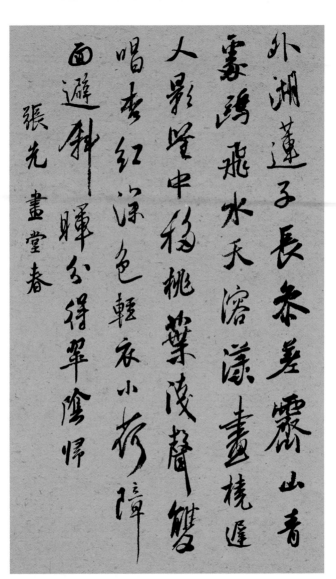

【张先·画堂春】 外湖莲子长参差，霁山青处鸥飞。水天溶漾画桡迟，人影鉴中移。桃叶浅声双唱，杏红深色轻衣。小荷障面避斜晖，分得翠阴归。

隋堤遠波急路塵輕參古

柳橋多送別見人分袂亦愁

生何況自閑情斜照後新

月上西城城上樓高重倚望

顧身能似月亭亭千里伴

君行　張先　江南柳

128

一曲新词酒一杯 去年天气旧亭台 夕阳西下几时回 可奈何花落去似曾相识燕归来 小园香径独徘徊

晏殊 浣溪沙

燕子来时新社，梨花落后清明。池上碧苔三四点，叶底黄鹂一两声，日长飞絮轻。巧笑东邻女伴，采桑径里逢迎。疑怪昨宵春梦好，原是今朝斗草赢，笑从双脸生。

晏殊 破阵子

【晏殊·破阵子】　燕子来时新社，梨花落后清明。池上碧苔三四点，叶底黄鹂一两声，日长飞絮轻。巧笑东邻女伴，采桑径里逢迎。疑怪昨宵春梦好，原是今朝斗草赢，笑从双脸生。

残霞夕照西湖好，花坞苹汀。十顷波平，野岸无人舟自横。西南月上浮云散，轩槛凉生。莲芰香清，水面风来酒面醒。

【欧阳修·采桑子】 残霞夕照西湖好，花坞苹汀。十顷波平，野岸无人舟自横。西南月上浮云散，轩槛凉生。莲芰香清，水面风来酒面醒。

131

畫船載酒西湖
好急管繁絃玉盞催傳
穩泛平波任醉眠
雲卻行舟下
空水澄鮮俯仰留連疑是湖
中別有天 歐陽修 采桑子

【欧阳修·采桑子】 画船载酒西湖好，急管繁弦，玉盏催传，稳泛平波任醉眠。行云却行舟下，空水澄鲜，俯仰留连，疑是湖中别有天。

轻舟短棹西湖好，绿水逶迤，芳草长堤，隐隐笙歌处处随。无风水面琉璃滑，不觉船移，微动涟漪，

【欧阳修·采桑子】

轻舟短棹西湖好，绿水逶迤，芳草长堤，隐隐笙歌处处随。无风水面琉璃滑，不觉船移，微动涟漪，惊起沙禽掠岸飞。

欧阳修
采桑子

去年元夜時，花市燈如畫。月上柳梢頭，人約黃昏後。今年元夜時月與燈依舊。不見去年人淚溼滿春衫袖

歐陽修 生查子

【欧阳修·生查子】

去年元夜时，花市灯如昼。月上柳梢头，人约黄昏后。今年元夜时，月与灯依旧。不见去年人，泪满春衫袖。

134

把酒祝東風，且共從容，垂楊
紫陌洛城東。總是當時攜手
處，遊遍芳叢。聚散苦匆
匆，此恨無窮。今年花勝去年
紅，可惜明年花更好，知與
誰同。

歐陽修 浪淘沙

【欧阳修·浪淘沙】 把酒祝东风，且共从容，垂杨紫陌洛城东。总是当时携手处，游遍芳丛。聚散苦匆匆，此恨无穷。今年花胜去年红。可惜明年花更好，知与谁同？

135

数间茅屋闲临水，窄衫短帽垂杨里。花是去年红，吹开一夜风。梢梢新月偃，午醉醒来晚。何物最关情，

数间茅屋闲临水窄衫短帽

垂杨里花是去年红吹开

一夜风梢梢新月偃午醉醒来

晚何物最关情黄鹂三两声

王安石 菩萨蛮

【晏几道·更漏子】 柳丝长，桃叶小。深院断无人到。红日淡，绿烟晴。流莺三两声。雪香浓，檀晕少。枕上卧枝花好。春思重，晓妆迟。寻思残梦时。

留人不住醉解蘭舟去一棹
碧濤春水路過盡曉鶯啼
渡頭楊柳青青枝枝葉
葉離情此後錦書休寄畫
樓雲雨無憑

晏幾道清平樂

梦后楼台高锁，酒醒帘幕低垂。去年春恨却来时。落花人独立，微雨燕双飞。记得小蘋初见，两重心字罗衣。琵琶弦上说相思。当时明月在，曾照彩云归

晏道几 临江僊

【晏几道·临江仙】 梦后楼台高锁，酒醒帘幕低垂。去年春恨却来时。落花人独立，微雨燕双飞。记得小蘋初见，两重心字罗衣。琵琶弦上说相思。当时明月在，曾照彩云归。

水是眼波横，山是眉峰聚。欲问行人去那边，眉眼盈盈处。才始送春归，又送君归去。若到江南赶上春，千万和春住。

王观 卜算子

【王观·卜算子】　　水是眼波横，山是眉峰聚。欲问行人去那边，眉眼盈盈处。才始送春归，又送君归去。若到江南赶上春，千万和春住。

軟草平莎過雨新輕沙走
馬路無塵何時收拾耦耕
身日暖桑麻光似潑風來蒿
艾氣如薰使君元是此中人

蘇軾 浣溪沙

【苏轼·浣溪沙】

软草平莎过雨新，轻沙走马路无尘。何时收拾耦耕身？日暖桑麻光似波，风来蒿艾气如薰。使君元是此中人。

141

山下兰芽短浸溪，松间沙路净无泥。萧萧暮雨子规啼。谁道人生无再少？门前流水尚能西，休将白发唱黄鸡。

山下蘭芽短浸溪松間沙路
净無泥蕭蕭暮雨子規啼
誰道人生無再少門前流水
尚能西休将白髮唱黃雞

蘇軾　浣溪沙

常羡人间琢玉郎，天教分付点酥娘。自作清歌传皓齿，风起，雪飞炎海变清凉。万里归来年愈少，微笑，笑时犹带岭南梅香。试问岭南应不好？却道，此心安处是吾乡。

苏轼 定风波

【苏轼·定风波】　常羡人间琢玉郎，天教分付点酥娘。自作清歌传皓齿，风起，雪飞炎海变清凉。万里归来年愈少，微笑，笑时犹带岭南梅香。试问岭南应不好？却道，此心安处是吾乡。

绿槐高柳噎新蝉薰风
却入弦碧纱窗下水沉烟
棋声惊昼眠
微雨过小荷翻榴花开欲燃
玉盆纤手弄清泉琼珠
碎却圆

苏轼 阮郎归

【苏轼·阮郎归】 绿槐高柳咽新蝉，薰风初入弦。碧纱窗下水沉烟，棋声惊昼眠。微雨过，小荷翻。榴花开欲燃。玉盆纤手弄清泉，琼珠碎却圆。

144

湖山信是東南美一望弥千
襄使君能得幾回来便是
樽前醉倒更徘佪沙河壙
裏燈初上水调谁家唱夜
闌風静欲歸時惟有一江
明月碧琉璃

蘇軾 虞美人

【苏轼·虞美人】 湖山信是东南美，一望弥千里。使君能得几回来？便使樽前醉倒史徘徊。沙河塘里灯初上，水调谁家唱？夜阑风静欲归时，惟有一江明月碧琉璃。

145

為向東坡傳語人在
玉堂深處
別後有誰來雪壓小橋
無路歸去歸去
去江上一犁春雨

蘇軾 如夢令

【苏轼·如梦令】 为向东坡传语，人在玉堂深处。别后有谁来？雪压小桥无路。归去，归去，江上一犁春雨。

146

大江東去，浪淘盡，千古風流人物。故壘西邊，人道是，三國周郎赤壁。亂石崩雲，驚濤拍岸，卷起千堆雪。江山如畫，一時多少豪傑。遙想公瑾當年，小喬初嫁了，雄姿英發。羽扇綸巾，談笑間，強虜灰飛煙滅。故國神游，多情應笑我，早生華髮。人間如夢，一樽還酹江月

蘇軾 念奴嬌

【苏轼·念奴娇】 大江东去，浪淘尽，千古风流人物。故垒西边，人道是，三国周郎赤壁。乱石崩云，惊涛拍岸，卷起千堆雪。江山如画，一时多少豪杰。遥想公瑾当年，小乔初嫁了，雄姿英发。羽扇纶巾，谈笑间，强虏灰飞烟灭。故国神游，多情应笑我，早生华发。人间如梦，一樽还酹江月。

【黄庭坚·虞美人】

天涯也有江南信，梅破知春近。夜阑风细得香迟。不道晓来开遍向南枝。　玉台弄粉花应妒，飘到眉心住。平生个里愿怀深，去国十年老尽少年心。

天涯也有江南信梅破知春近

夜阑风细得香迟不道晓来

开遍向南枝玉台弄粉花应

妒飘到眉心住平生个里愿

怀深去国十年老尽少年心

黄庭坚 虞美人

148

水满池塘花满枝，乱香深
衰语黄鹂东风轻软弄帘帏
惮日正长时春梦短燕交
飞雾柳烟低玉窗红子闲基
时　赵令畤　浣溪沙

昨夜雨疏风骤酿
睡不消残酒试问
寒宵人却道海棠
依旧知否知否应是
绿肥红瘦

李清照 如梦令

【李清照·如梦令】 昨夜雨疏风骤，浓睡不消残酒。试问卷帘人，却道海棠
旧。知否？知否？应是绿肥红瘦。

淡荡春光寒食天 玉炉沉水袅残烟 梦回山枕隐花钿 海燕未来人斗草江梅已过柳

李清照 浣溪沙

【李清照·浣溪沙】

淡荡春光寒食天，

玉炉沉水袅残烟，

梦回山枕隐花钿。 海燕未来人斗草，

江梅已过柳生绵，黄昏疏雨湿秋千。

151

薄霧濃雲愁永晝　瑞腦消金獸

佳節又重陽　玉枕紗廚半夜

涼初透東籬把酒黃昏後

有暗香盈袖莫道不銷魂

簾卷西風人比黃花瘦

李清照　醉花陰

【李清照·醉花阴】薄雾浓云愁永昼，瑞脑消金兽。佳节又重阳，玉枕纱厨，半夜凉初透。东篱把酒黄昏后，有暗香盈袖。莫道不销魂，帘卷西风，人比黄花瘦。

卖花担上买得一枝春欲放
泪染轻匀犹带彤
霞晓露痕怕郎猜道
奴面不如花面好云鬓
斜簪
徒要教郎比并看

李清照 减字木兰花

【李清照·减字木兰花】 卖花担上，买得一枝春欲放。泪染轻匀，犹带彤霞晓露痕。怕郎猜道，奴面不如花面好。云鬓斜簪，徒要教郎比并看。

红藕香残玉簟秋。轻解罗裳，独上兰舟。云中谁寄锦书来？雁字回时，月满西楼。花自飘零水自流。一种相思，两处闲愁。此情无计可消除，才下眉头，却上心头。

李清照 一剪梅

【李清照·一剪梅】 红藕香残玉簟秋。轻解罗裳，独上兰舟。云中谁寄锦书来？雁字回时，月满西楼。花自飘零水自流。一种相思，两处闲愁。此情无计可消除，才下眉头，却上心头。

154

满载一舫明月平铺
千里秋江波神留我看
斜阳唤起鳞鳞细
浪明日风回更好
今朝露宿何妨水晶宫
里奏霓裳准拟岳阳
楼上　張孝祥　西江月

【张孝祥·西江月】　满载一船明月,平铺千里秋江。波神留我看斜阳,唤起鳞鳞细浪。
日风回更好,今朝露宿何妨。水晶宫里奏霓裳,准拟岳阳楼上。

一亩清阴 半天潇洒

松窗午床头秋色小

屏山碧帐垂烟缕枕

畔风摇绿户唤人醒

不教梦去可怜恰到

瘦石寒泉冷云幽

【陆游、毛滂、仲殊、秦观词四首】　驿外断桥边，寂寞开无主。已是黄昏独自愁，更著风和雨。无意苦争春，一任群芳妒。零落成泥碾作尘，只有香如故。一亩清阴，半天潇洒松窗午。床头秋色小屏山，碧帐垂烟缕。枕畔风摇绿户，唤人醒，不教梦去。可怜恰到，瘦石寒泉，冷云幽

驛外斷橋邊寂寞開
無主已是黃昏獨自
愁更著風和雨無意
苦爭春一任群芳妒
零落成泥碾作塵只
有香如故

春路雨添花，花动一山春
色。行到小溪深处，有黄
鹂千百。飞云当面舞龙
蛇，天矫转空碧。醉卧古藤
阴下，了不知南北

陆游毛滂仲殊秦观词四首

处。　清波门外拥轻衣，杨花相送飞。西湖又还春晚，水树乱莺啼。闲院宇，小帘帏。晚初归。钟声已过，篆香才点，月到门时。　春路雨添花，花动一山春色。行到小溪深处，有黄鹂千百。飞云当面舞龙蛇，天矫转空碧。醉卧古藤阴下，了不知南北。

158

慮

清波門外擁輕衣楊花

相送飛西湖又還春晚

水掬龍鏡嘶閑院宇

小簾幃晚初歸鐘聲

已過篆香才點月初

？詩

少年不识愁滋味，爱上
层楼，爱上层楼，为赋新词
强说愁，而今识尽
愁滋味，
欲说还休，欲说还休，却
道天凉好简秋

辛弃疾 丑奴儿

【辛弃疾·丑奴儿】 少年不识愁滋味，爱上层楼。爱上层楼，为赋新词强说愁。而今识尽愁滋味，欲说还休。欲说还休，却道天凉好个秋。

溪邊照影行
天在清溪底風天上有行雲
人在行雲裏高歌
誰和余
空谷清音起非鬼亦非僊
一曲桃花水

辛棄疾 生查子

【辛弃疾·生查子】 溪边照影行，天在清溪底。天上有行云，人在行云里。高歌谁和余？空谷清音起。非鬼亦非仙，一曲桃花水。

161

【辛弃疾·破阵子】醉里挑灯看剑，梦回吹角连营。八百里分麾下炙，五十弦翻塞外声。沙场秋点兵。　马作的卢飞快，弓如霹雳弦惊。了却君王天下事，赢得生前身后名。可怜白发生！

醉裹挑燈看劍夢回吹角連營

八百里分麾下炙五十弦翻塞

外聲沙塲秋點兵馬作的盧飛

快弓如霹靂絃驚了却君王天

下事贏得生前身後名可憐白

髪生

辛棄疾 破陣子

明月别枝惊鹊，清风半夜鸣蝉。稻花香里说丰年，听取蛙声一片。七八个星天外，两三点雨山前。旧时茅店社林边，路转溪桥忽见。

辛弃疾　西江月

【辛弃疾·西江月】　明月别枝惊鹊，清风半夜鸣蝉。稻花香里说丰年，听取蛙声一片。七八个星天外，两三点雨山前。旧时茅店社林边，路转溪桥忽见。

鬱孤臺下清江水，中間多少行人淚。西北望長安，可憐無數山。青山遮不住，畢竟東流去。江晚正愁余，山深聞鷓鴣

辛棄疾　菩薩蠻

【辛弃疾·菩萨蛮】　郁孤台下清江水，中间多少行人泪。西北望长安，可怜无数山。青山遮不住，毕竟东流去。江晚正愁余，山深闻鹧鸪。

164

何處望神州滿眼風光北固
樓千古興亡多少事悠悠不
盡長江滾滾流年少萬兜鍪
坐斷東南戰未休天下英雄誰
敵手曹劉生子當如孫仲謀

辛棄疾 南鄉子

【辛棄疾·南乡子】何处望神州？满眼风光北固楼。千古兴亡多少事？悠悠，不尽长江滚滚流！年少万兜鍪，坐断东南战

更能消几番风雨匆匆春又归去长恨花开早何况落红无数春且住见说道天涯芳草无归路怨春不语算只有殷勤画檐蛛网尽日惹飞絮长门事准拟佳期又误蛾眉曾有人妒千金纵买相如赋脉脉此情谁诉君莫舞君不见玉环飞燕皆尘土闲愁最苦休去倚危栏斜阳正在烟柳断肠处

辛弃疾 摸鱼儿

【辛弃疾·摸鱼儿】 更能消、几番风雨？匆匆春又归去。惜春长怕花开早，何况落红无数。春且住，见说道、天涯芳草无归路。怨春不语。算只有殷勤，画檐蛛网，尽日惹飞絮。长门事，准拟佳期又误。蛾眉曾有人妒。千金纵买相如赋，脉脉此情谁诉？君莫舞，君不见、玉环飞燕皆尘土！闲愁最苦。休去倚危栏，斜阳正在，烟柳断肠处。

東風夜放花千樹　更吹落星如
雨　寶馬雕車香滿路　鳳簫聲
動玉壺光轉　一夜魚龍舞　蛾兒
雪柳黃金縷笑語盈盈暗香去
眾裏尋他千百度驀然回首那
人卻在燈火闌珊處

辛棄疾　青玉案

【辛弃疾·青玉案】　东风夜放花千树。更吹落，星如雨。宝马雕车香满路。
凤箫声动，玉壶光转，一夜鱼龙舞。蛾儿雪柳黄金缕，笑语盈盈暗香去。
众里寻他千百度，蓦然回首，那人却在，灯火阑珊处。

167

連雲松竹，萬事
從今且足　拄杖東家分社肉
白酒床頭初熟
西風梨棗山園兒童
偷把長竿
莫遣
旁人驚去　老夫靜處
閑看

辛棄疾　清平樂

【辛弃疾·清平乐】　连云松竹，万事从今足。拄杖东家分社肉，白酒床头初熟。西风梨枣山园，儿童偷把长竿。莫遣旁人惊去，老夫静处闲看。

茅簷低小溪上青青
草醉裏吳音
相媚好
白髮誰家翁媼
大兒鋤豆溪東中兒正織雞
籠最喜小兒無賴
溪頭卧剝蓮蓬

辛棄疾　清平樂

【辛弃疾·清平乐】 茅檐低小，溪上青青草。醉里吴音相媚好，白发谁家翁媪？大儿锄豆溪东，中儿正织鸡笼。最喜小儿无赖，溪头卧剥莲蓬。

柳边飞鞚露湿
征衣重
宿鹭窥沙孤影动
应有鱼虾入梦一川明月疏星
浣纱人影婷婷
笑背行人
归去门前稚子啼声

辛弃疾 清平乐

【辛弃疾·清平乐】 柳边飞鞚,露湿征衣重。宿鹭窥沙孤影动,应有鱼虾入梦。一川明月疏星,浣纱人影婷婷。笑背行人归去,门前稚子啼声。

肥水東流無盡期，當初不合
種相思。夢中未比丹青見，暗
裏忽驚山鳥啼。春未綠，鬢先
絲。人間別久不成悲。誰教歲歲
紅蓮夜，兩處沉吟各自知

萬夔
鷓鴣天

【姜夔·鷓鴣天】
谁教岁岁红莲夜，两处沉吟各自知。

肥水东流无尽期，当初不合种相思。梦中未比丹青见，暗里忽惊山鸟啼。春未绿，鬓先丝。人间别久不成悲。

年孤负欢游。一尊白酒寄离愁。殷勤桥下水，几日到东州？

荷叶荷花何处好大明湖上新秋红妆翠盖木兰舟江山如画里人物更风流千里故人千里月三年孤负欢游一尊白酒寄离愁殷勤桥下水几日到东州 元好问 临江仙

一片春愁待酒浇。江上舟摇，楼上帘招。秋娘渡与泰娘桥，风又飘飘，雨又萧萧。何日归家洗客袍？银字笙调，心字香烧。流光容易把人抛，红了樱桃，绿了芭蕉。

一片春愁待酒浇。江上舟摇楼上帘招秋娘渡与泰娘桥风又飘飘雨又萧萧何日归家洗客袍银字笙调心字香烧流光容易把人抛红了樱桃绿了芭蕉

蒋捷 一剪梅

春犹浅柳初芽杏初花杨柳
杏花交影处有人家玉窗明
暖烘霞小屏上水远山斜
昨夜酒多春睡重莫惊他

程垓　愁倚阑

【程垓·愁倚阑】　春犹浅，柳初芽，杏初花。杨柳杏花交影处，有人家。玉窗明暖烘霞。小屏上，水远山斜。昨夜酒多春睡重，莫惊他。

174

滚滚长江东逝水浪花淘尽
英雄是非成败转头空青山
依旧在几度夕阳红白发渔
樵江渚上惯看秋月春风一
壶浊酒喜相逢古今多少事
都付笑谈中

杨慎 临江仙

【杨慎·临江仙】 滚滚长江东逝水，浪花淘尽英雄，是非成败转头空，青山依旧在，几度夕阳红。白发渔樵江渚上，惯看秋月春风。一壶浊酒喜相逢，古今多少事，都付笑谈中。

【张孝祥、陆游、朱翌词三首】 问讯湖边春色，重来又是三年。东风吹我过湖船，杨柳丝丝拂面。世路如今已惯，此心到处悠然。寒光亭下水连天，飞起沙鸥一片。 一竿风月，一蓑烟雨，家在钓台西住。卖鱼生怕近

城门，况肯到、红尘深处？潮生理棹，潮平系缆，潮落浩歌归去。时人错把比严光，我自是、无名渔父。 流水泠泠，断桥横路梅枝亚。雪花飞下，浑似江南画。白璧青钱，欲买春无价。归来也，风吹平野，一点香随马。

问讯湖边逢春
色重来又是
风吹我过湖
三年东
船杨柳丝绵
拂西世路如
人一瞬此心
别

城门沉沉到
红尘深庆潮
平溪几瀚葭
浩歌归去时
大错把以严光
我自是无名
奥又流水令

常記溪亭日暮沉醉不知歸路興盡晚回舟誤入藕花深處爭渡爭渡驚起一灘鷗鷺

李清照 如夢令

【李清照·如梦令】 常记溪亭日暮，沉醉不知归路。兴尽晚回舟，误入藕花深处。争渡，争渡，惊起一滩鸥鹭。

178

門外綠陰千

頃兩兩黃鸝相應

睡起不勝情行到碧

梧金井人靜人靜風

動一庭花影

曹組 如夢令

【曹组·如梦令】 门外绿阴千顷，两两黄鹂相应。睡起不胜情，行到碧梧金井。
人静，人静。风动一庭花影。

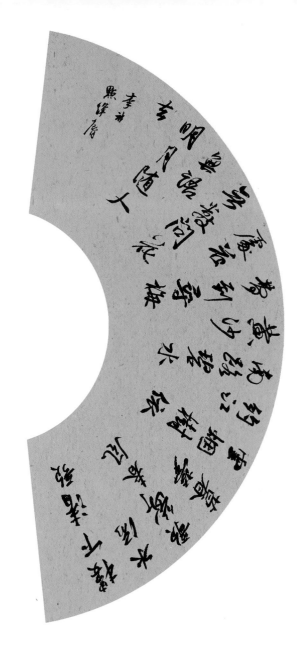

【李祁·点绛唇】楼下清歌，水流歌断春风暮。梦云烟树，依约江南路。碧水黄沙，梦到寻梅处。花无数，问花无语，明月随人去。

行书

曲赋短文

江水又東，經黃牛山下，有灘名曰黃牛灘。南岸重嶺疊起，最外高崖間有石，色如人負刀牽牛，人黑牛黃，成就分明。既人跡所絕，莫得究焉。此巖既高，加以江湍紆迴，雖途經信宿，猶望見此物。故行者謠曰："朝發黃牛，暮宿黃牛；三朝三暮，黃牛如故。"言水路紆深，回望如一矣。

酈道元　黃牛灘

【酈道元·黃牛灘】　江水又東，經黃牛山下，有灘名曰黃牛灘。南岸重嶺疊起，最外高崖間有石，色如人負刀牽牛，人黑牛黃，成就分明。既人跡所絕，莫得究焉。此巖既高，加以江湍紆迴，雖途經信宿，猶望見此物。故行者謠曰："朝發黃牛，暮宿黃牛；三朝三暮，黃牛如故。"言水路紆深，回望如一矣。

其水北為大明湖西即大明寺寺
東北兩面側湖此水便成淨池也
池上有客亭左右楸桐負日俯
仰目對魚鳥水木明瑟可謂濠
梁之性物我無違矣

酈道元
大明湖

【酈道元·大明湖】

其水北为大明湖，西即大明寺，寺东北两面侧湖，此水便成净池也。池上有客亭，左右楸桐，负日俯仰。目对鱼鸟，水木明瑟。可谓濠梁之性，物我无违矣。

浯溪之口，有异石焉。高六十余丈，周回四十余步。面在江口，东望浯台，北临大渊，南枕浯溪。唐亭当乎石上。异木夹户，疏竹傍檐，瀛洲言无。由此可信。若在亭上，目所厌者，远山清川，耳所厌者，水声松吹；霜朝厌者，零雨；方暑厌者，清风。呜呼！厌不厌也，厌犹爱也。命曰："唐亭"，旌独有也。

元结 唐亭记

【元结·唐亭记】 浯溪之口，有异石焉。高六十余丈，周回四十余步。面在江口，东望浯台，北临大渊，南枕浯溪。唐亭当乎石上。异木夹户，疏竹傍檐，瀛洲言无。由此可信。若在亭上，目所厌者，远山清川，耳所厌者，水声松吹；霜朝厌者，零雨；方暑厌者，清风。呜呼！厌不厌也，厌犹爱也。命曰："唐亭"，旌独有也。

满城烟水月微茫人倚兰舟唱

常记相逢若耶上隔三湘碧

云望断空惆怅美人笑道莲

花相似情短藕丝长

杨果
小桃红

满城烟水月微茫，人倚兰舟唱，常记相逢若耶上。隔三湘，碧云望断空惆怅。美人笑道，莲花相似，情

雪粉華舞梨花，再不見煙村四五家。密洒堪圖畫，看疏林噪晚鴉，黃蘆掩映清江下，斜攬着釣魚艖

關漢卿 大德歌

【关汉卿·大德歌】 雪粉华，舞梨花，再不见烟村四五家。密洒堪图画，看疏林噪晚鸦。黄芦掩映清江下，斜揽着钓鱼艖。

186

裂石穿雲玉管宜橫清更潔霜天沙漠鷗鷺風里欲偏斜鳳凰台上暮雲遮梅花驚作黃昏雪人靜也一聲吹落江樓月

白朴 駐馬聽

【白朴·驻马听】
一声吹落江楼月。

裂石穿云，玉管宜横清更洁。霜天沙漠，鸥鹭凤里欲偏斜。凤凰台上暮云遮，梅花惊作黄昏雪。人静也，

春山暖日和风

阑干楼阁帘栊

箫懒掦柳秋千院中

啼莺舞燕

水飞红

白樸　天净沙

　春山暖日和风，阑干楼阁帘栊，杨柳秋千院中。啼莺舞燕，小桥流水飞红。

188

漁得魚心滿愿足，樵得樵眼笑
眉舒。一箇罷了釣竿，一箇收了
斤斧，林泉下偶然相遇是兩箇
不識字的漁樵士大夫。他兩箇笑
加加的談今論古

胡祗遹 沉醉東風

【胡祗遹·沉醉东风】 渔得鱼心满愿足，樵得樵眼笑眉舒。 一个罢了钓竿，一个收了斤斧，林泉下偶然相遇，是两个不识

【姚燧·满庭芳】天风海涛，昔人曾此，酒圣诗豪。我到此闲登眺，日远天高。山接水茫茫渺渺，水连天隐隐迢迢。供吟啸，功名事了，不待老僧招。

天风海涛昔人曾此酒圣诗豪

我到此闲登眺日远天高山接水

茫茫渺渺水连天隐隐迢迢供吟

啸功名事了不待老僧招

姚燧　满庭芳

酒盏浓一葫芦春色醉山翁
一葫芦酒压花梢重随我奚
童葫芦干兴不穷谁人共一
带青山送乘风列子列子乘
风

卢挚 殿前欢

【卢挚·殿前欢】

乘风列子，列子乘风。

酒杯浓，一葫芦春色醉山翁，一葫芦酒压花梢重。随我奚童，葫芦干，兴不穷。谁人共？一带青山送。

191

挂绝壁松枯倒倚

落残霞孤鹜齐飞。

四周不尽山，

一望无穷水，

散西风满天秋意。

夜静云帆月影低，

挂绝壁松枯倒倚落残霞孤鹜散西风满天秋意夜静云帆月影低载我在潇湘画里

卢挚

沉醉东风

192

江城歌吹風流雨過平山月滿西樓幾許華年三生醉夢按錦瑟佳人勸酒卷朱簾齊按涼州客去還留雲樹蕭蕭河漢悠悠

卢挚　蟾宫曲

193

林泉隐居谁到此，有客清风至。会作山中相，不管人间事。争甚么半张名利纸！

林泉隐居谁到此

有客清风至会作山中

相不管人间事

争甚么

半张名利纸

马致远　清江引

東籬本是風月主
晚節
園林趣一枕葫
蘆架幾行
垂楊柳
是搭兒快活閑住處

馬致遠　清江引

【马致远·清江引】　东篱本是风月主，晚节园林趣。一枕葫芦架，几行垂杨树。是搭儿快活闲住处。

夕阳下

酒旆闲两三航

未曾着岸

落花

水香茅舍晚

断桥头卖鱼人散

马致远
远浦帆归

【马致远·远浦帆归】 夕阳下，酒旆闲。两三航未曾着岸。落花水香茅舍晚，断桥头卖鱼人散。

196

寒煙細古寺

清近黃昏禮佛人聲

順西風

晚鐘三四聲怎生教

老僧禪定

馬致遠 壽陽曲

【马致远·寿阳曲】

寒烟细，古寺清，近黄昏礼佛人静。顺西风晚钟三四声，怎生教老僧禅定？

197

花村外
草店西
晚霞明雨收天霽
四
山一年殘照裏
錦屏風又添鋪翠
馬致遠　壽陽曲

屈指数春来，弹指惊春去。蛛丝网落花，也要留春住。几日喜春晴，几夜愁春雨。六曲小山屏，题满伤春句。春若有情应解语，问着无凭据。江东日暮云，渭北春天树，不知那答儿是春住处？

憂　薛昂夫　楚天遥带过清江引

【薛昂夫·楚天遥带过清江引】 屈指数春来，弹指惊春去。蛛丝网落花，也要留春住。几日喜春晴，几夜愁春雨。六曲小山屏，题满伤春句。春若有情应解语，问着无凭据。江东日暮云，渭北春天树，不知那答儿是春住处？

云来山更佳云去山如画山因
云晦明云共山高下倚杖立云
沙回首见山家野鹿眠山草
山猿戏野花云霞我爱山无价
看时行踏云山也爱咱

张养浩 雁儿落兼得胜令

有意送春归，无计留春住明年
又著来，何似休归去桃花也解愁，点
点飘红玉目断楚天遥，不见春
归路春若有情春更苦，暗里韶
光度夕阳山外山春水渡傍渡
不知那搭儿是春住处

马九皋　楚天遥带过清江引

【马九皋·楚天遥带过清江引】　有意送春归，无计留春住。明年又著来，何似休归去。桃花也解愁，点点飘红玉。目断楚天遥，不见春归路。春若有情春更苦，暗里韶光度。夕阳山外山，春水渡傍渡，不知那搭儿是春住处。

青苔古木萧

萧苍云秋水迢迢红叶

山斋小小

有谁曾到 探梅人

过溪桥

张可久 天净沙

無是無非心事
不寒不暖花
時粧點西湖
似西施控青絲
玉面馬歌金縷粉
團兒信人
生行樂耳

張可久 紅繡鞋

【张可久·红绣鞋】

无是无非心事，不寒不暖花时，妆点西湖似西施。控青丝玉面马，歌金缕粉团儿，信人生行乐耳！

一城秋雨豆花凉，闲倚平山望。不似年时鉴湖上，锦云香，采莲人语荷花荡。西风雁行，清溪渔唱，吹恨入沧浪。

張可久小桃紅

一城秋雨豆花凉，闲倚平山望。不似年时鉴湖上，锦云香，采莲人语荷花荡。西风雁行，清溪渔唱，吹恨入沧浪。

山頭老樹起秋聲，沙嘴殘潮

舊月明傍闌不盡登臨興，骨毛

寒環佩輕桂香飄兩袖風生携

手乗鸞去吹簫作鳳鳴回首

江城　張可久　水僊子

【张可久·水仙子】山头老树起秋声，沙嘴残潮荡月明。倚阑不尽登临兴，骨毛寒环佩轻，桂香飘两袖风生。携手乘鸾去，吹箫作凤鸣。回首江城。

蝇头老子五千言鹤背扬州十萬

錢白雲兩袖吟魂健賦庄生秋水

葡布袍寬風月無邊名不上瓊

林殿夢不到金谷園海上神仙

張可久 水僊子

兴亡千古繁华梦，诗眼倦天涯。孔林乔木，吴宫蔓草，楚庙寒鸦。数间茅舍，藏书万卷，投老村家。山中何事？松花酿酒，春水煎茶。

張可久　人月圓

【张可久·人月圆】

兴亡千古繁华梦，诗眼倦天涯。孔林乔木，吴宫蔓草，楚庙寒鸦。数间茅舍，藏书万卷，投老村家。山中何事？松花酿酒，春水煎茶。

雪�舟舟　草纖纖

誰家

隱居山半崦

水烟寒

谿路險半幅青簾

五里桃花店

張可久·迎僊客

【张可久·迎仙客】　云舟舟，草纤纤，谁家隐居山半崦。水烟寒，溪路险。半幅青帘，五里桃花店。

208

吴头楚尾，江山入梦，海鸟忘机。闲来得觉胡伦睡，枕著蓑衣。钓台下风云庆会，纶竿上日月交蚀。知滋味，桃花浪里，春水鳜鱼肥。

乔吉　满庭芳

【乔吉·满庭芳】　吴头楚尾，江山入梦，海鸟忘机。闲来得觉胡伦睡，枕著蓑衣。钓台下风云庆会，纶竿上日月交蚀。知滋味，桃花浪里，春水鳜鱼肥。

柏栏杆，雾花吹鬓海风寒，浩歌惊得浮云散。细数青山，指蓬莱一望间。纱巾岸，鹤背骑来惯。举头长啸，

柏栏杆露花吹鬓海风寒浩

歌惊浮居云散细数青山指蓬

莱一望间纱巾岸鹤背骑来惯

举头长啸直上天坛

乔吉 殿前欢

210

枕蒼龍雲臥品清簫
跨白鹿春酣碎
碧桃喚青猿夜拆燒丹竈二千年
瓊樹老飛来海上僊鶴紗巾岸天
風細玉笙吹山月高誰識王喬

喬吉 水僊子

【乔吉·水仙子】　枕苍龙云卧品清箫，跨白鹿春酣醉碧桃，唤青猿夜拆烧丹灶。二千年琼树老，飞来海上仙鹤。纱巾岸天风细，
玉笙吹山月高，谁识王乔？

211

新秋至
人乍别，顺长江
水流残月
悠悠画舫东去也
这思量起头儿
一夜　贯云石　寿阳曲

【贯云石·寿阳曲】　新秋至，人乍别，顺长江水流残月。悠悠画船东去也，
这思量起头儿一夜。

212

满帘听几番风送卖花声，夜来
微雨天阶净，小院闲庭轻寒翠
袖生穿芳径十二阑干凭杏花疏
影杨柳新晴　贯云石　殿前欢

【贯云石·殿前欢】

隔帘听，几番风送卖花声。夜来微雨天阶净。小院闲庭，轻寒翠袖生。穿芳径，十二阑干凭。杏花疏影，杨柳新晴。

铜壶更漏残红

妆春梦阑

江上

花无语天涯人未还

倚楼闲

月明千里

隔江何处山

邵亨贞 后庭花

【邵亨贞·后庭花】　铜壶更漏残，红妆春梦阑，江上花无语，天涯人未还，
倚楼闲，月明千里，隔江何处山？

聲聲啼乳鴉，生叫破韶華

夜深微雨潤堤沙，香風萬家

畫樓洗盡鴛鴦瓦，彩繩半濕

秋千架覺來紅日上窗紗聽街

頭賣杏花

王元鼎
醉太平

【王元鼎·醉太平】声声啼乳鸦，生叫破韶华。夜深微雨润堤沙，香风万家。画楼洗尽鸳鸯瓦，彩绳半湿秋千架。觉来红日上窗纱，听街头卖杏花。

215

迤与世事手長翥

柠是仲春令月時和氣

清原隰郁郁茂百草滋榮

玉雎鼓翼倉庚哀鳴

交頸頡頏開闢嚶嚶於

焉逍遙聊以娛情

【张衡·归田赋】 游都邑以永久，无明略以佐时。徒临川以羡鱼，俟河清乎未期。感蔡子之慷慨，从唐生以决疑。谅天道之微昧，追渔父以同嬉。超埃尘以遐逝，与世事乎长辞。于是仲春令月，时和气清；原隰郁茂，百草滋荣。王雎鼓翼，仓庚哀鸣；交颈颉颃，关关嘤嘤。于焉逍遥，聊以娱情。

遊都邑以永久無明略

以佐時淩厲川以薄頑魚

俟河清乎未期慨蔡

子之慷慨紹唐生以決

疑諒天道之微眛追漁

父以同嬉超埃塵以遐

而忘归。感老氏之遗诫，将

回驾乎蓬庐，弹五弦之

揩咏周孔之图书挥翰

墨以奋藻陈三皇之轨

模苟纵心于物外安知

荣辱之所如

张衡　归田赋

尔乃龙吟方泽，虎啸山丘。仰飞纤缴，俯钓长流。触矢而毙，贪饵吞钩。落
云间之逸禽，悬渊沉之魦鳢。于时曜灵俄景，继以望舒。极般游之至乐，虽
日夕而忘劬。感老氏之遗诫，将回驾乎蓬庐。弹五弦之妙指，咏周、孔之图
书。挥翰墨以奋藻，陈三皇之轨模。苟纵心于物外，安知荣辱之所如！

亦乃龍吟方澤帶嘯山丘

仰飛纖繳俯釣長流餌

矢而氾貪餌吞鈎為雲

閒之逸禽懸淵沉之鯊鮪

于時曜雲俄景繼以登

釺趣般遊之至樂雖日夕

219

【宋方壶·山坡羊】青山相符，白云相爱，梦不到紫罗袍共黄金带。一茅斋，野花开，管甚谁家兴废谁成败，陋巷箪瓢亦乐哉！贫，气不改；达，志不改。

青山相符白云相爱梦不到

紫罗袍共黄金带一茅斋

野花开管甚谁家兴废谁

陋巷箪瓢亦乐哉贫

气不改达志不改

宋方壶 山坡羊

白雁乱飞秋
似雪
清露生凉夜扫却
石边云碎
醉踏松根月
星斗满天人睡也

吴西逸 清江引

【吴西逸·清江引】 白雁乱飞秋似雪，清露生凉夜。扫却石边云，醉踏松根月，星斗满天人睡也。

水深水淺東西澗
雲去雲來遠近
山秋風征棹
釣魚灘烟樹晚
茅舍
兩三間
　徐再思　陽春曲

【徐再思·阳春曲】　水深水浅东西涧，云去云来远近山。秋风征棹钓鱼滩，烟树晚，茅舍两三间。

222

平生不會相思，才會相思，便害相思。身似浮雲，心如飛絮，氣若游絲，空一縷餘香在此，盼千金游子何之。證候來時，正是何時？燈半昏時，月半明時。

徐再思 折桂令

【徐再思·折桂令】平生不会相思，才会相思，便害相思。身似浮云，心如飞絮，气若游丝，空一缕余香在此，盼千金游子何之。证候来时，正是何时？灯半昏时，月半明时。

【徐再思·普天乐】

晚云收，夕阳挂，一川枫叶，两岸芦花。鸥鹭栖，牛羊下。万顷波光天图画，水晶宫冷浸红霞。凝烟暮景，转晖老树，背影昏鸦。

晚雲收夕陽挂一川楓葉兩岸
蘆花鷗鷺棲牛羊下萬頃波
光天圖畫水晶宮冷浸紅霞
凝煙暮景轉暉老樹背影
昏鴉　徐再思　普天樂

长江浩浩西来，水面云山，山上楼台。山水相辉，楼台相映，天地安排。诗句就云山动色，酒杯倾天地忘怀。碎眼睁开，遥望蓬莱：一半烟遮，一半云埋。

赵禹圭　折桂令

草庐当日楼桑任虎战中原

龙卧南阳八阵图成三分国峙

万古鹰扬出师表谋谟庙堂

梁甫吟感叹岩廊成败难量

五丈秋风落日苍茫

鲜于必仁 折桂令

【鲜于必仁·塞儿令】

汉子陵，晋渊明，二人到今香汗青。钓叟谁称，农父谁名，去就一般轻。五柳庄月朗风清，七里滩

汉子陵 晋渊明 二人到今香汗青

青蘋谁称 耕叟谁名 去就一般轻

五柳庄月朗风清 七里滩

浪稳潮平 折腰时心已愧伸

脚霎梦先惊 听千万古圣贤

平 鲜于必仁 塞儿令

梵宫晚钟送日蝉声送半规凉
月半帘风骚客情尤重何处楼
台笛声悲动二毛斑秋夜永
楚峰几重遮不断相思梦

李致远 朝天子

西湖烟水茫茫，百顷风潭，十里荷香。宜雨宜晴，宜西施淡抹浓妆。尾尾相衔画舫，尽欢声无日不笙簧。春暖花香，岁稳时康。真乃上有天堂，下有苏杭。

奥敦周卿 太常引

長江遠映青山回首雜雲慧眼

屝舟來往重薇岸煙鎖雲林

又眠籬邊黄菊經霜牆裏青

蛺逐日慳破清思晚破鳴斷愁腸

襜馬驕鶯窠夢曉鐘寒歸去難

俏一縅回兩字寄平安

顧德潤 醉高歌過攤破喜春來

230

【滕宾·普天乐】柳丝柔，莎茵细。数枝红杏，闹出墙围。院宇深，秋千系。好雨初晴东郊媚。看儿孙月下扶犁。黄尘意外，青山眼里，归去来兮。

戾峰泉水激石泠泠作響好鳥相鳴嚶嚶成韻蟬則千囀不窮猿則百叫無絕鳶飛戾天者望峰息心經綸世務者窺谷忘返橫柯上蔽在晝猶昏疏條交映有時見日

吳均與朱元思書

【吴均·与朱元思书】 风烟俱净，天山共色。从流飘荡，任意东西。自富阳至桐庐，一百许里，奇山异水，天下独绝。水皆缥碧，千丈见底，游鱼细石，直视无碍。急湍甚箭，猛浪若奔。夹岸高山，皆生寒树。负势竞上，互相轩邈，争高直指，千百成峰。泉水激石，泠泠作响。好鸟相鸣，嘤嘤成韵。蝉则千啭不穷，猿则百叫无绝。鸢飞戾天者，望峰息心；经纶世务者，窥谷忘返。横柯上蔽，在昼犹昏；疏条交映，有时见日。

風煙俱淨天山共色
從流飄蕩任意東西
自富陽至桐廬一百
許里奇山異水天
下獨絕水皆縹碧千
丈見底游魚細石直
視無礙急湍甚箭猛
浪若奔夾岸高山皆
生寒樹負勢競上至

水气不同，人号曾篑下
谓佛跡也。暮归倒行，
观山烧火，甚俯仰，
数谷至江山月出，击
汰中流，掬弄珠璧。到
家二鼓，复与过饮酒，
食余甘煮菜，顾影颓然，
遂不复甚寐，书以
付过，东坡翁

苏轼 游白水书付过

【苏轼·游白水书付过】　绍圣元年十月十二日，与幼子过游白水佛迹院。浴于汤池，热甚，其源殆可熟物。循山而东，少北，有悬水百仞。山八九折，折处辄为潭，深者磓石五丈，不得其所止。雪溅雷怒，可喜可畏。水崖有巨人迹数十，所谓佛迹也。暮归倒行，观山烧火，甚俯仰，度数谷。至江山月出，击汰中流，掬弄珠璧。到家二鼓，复与过饮酒，食余甘煮菜，顾影颓然，不复甚寐，书以付过，东坡翁。

234

紹聖元年十月十二
日与幼子過遊白水
佛跡院浴於湯池熱
甚其源殆可熟物循
山而東少北有懸水
百仞山八九折折為
潭深者磓石
五丈不得其所止雪
濺雷怒可喜可畏

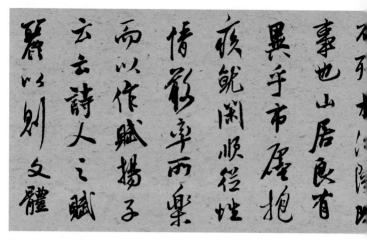

【谢灵运·山居赋序】 古巢居穴处曰岩栖，栋宇居山曰山居，在林野曰丘园，在郊郭曰城傍。四者不同，可以理推。言心也，黄屋实不殊于汾阳。即事也，山居良有异乎市廛。抱疾就闲，顺从性情，敢率所乐，而以作赋。扬子云云："诗人之赋丽以则。"文体

宜兼，以成其美。今所赋既非京都宫观游猎声色之盛，而叙山野草木水石谷稼之事，才乏昔人，心放俗外，咏于文则可勉而就之，求丽，邈以远矣。览者废张、左之艳辞，寻台、皓之深意，去饰取素，傥值其心耳。意实言表，而书不尽，遗迹索意，托之有赏。

古巢居穴窟
曰巖樓棟宇
居山曰山居在
林野曰立園居
郊郭曰城傍
四者不同可以理
推

言心也黄屋實

宜兼以成其美
參所賦既根京
邦宫觀遊獵
聲色之感而
釣山野草木水石
冶豫之事十二三
蓋人心放俗外
永平文川可遍

237

清溪一葉
舟芙蓉兩岸秋
采菱誰家女歌聲
起暮鷗亂雲愁滿頭
風雨戴荷葉歸休

去休 趙孟頫
後庭花

【赵孟頫·后庭花】　清溪一叶舟，芙蓉两岸秋。采菱谁家女，歌声起暮鸥。
乱云愁，满头风雨，戴荷叶归去休。

【朱庭玉·天净沙】　庭前落尽梧桐，水边开彻芙蓉。解与诗人意同，辞柯霜叶，飞来就我题红。

一帘风可怜秋
阁上楼好傍闲行客傍清
儿来拖倚
张可久
儿
张可久
一半儿

【张可久·一半儿】 花边桥月静妆楼，叶底沧波冷钓钩。池上好风闲傍舟。可怜秋，一半儿芙蓉一半儿柳。

240